U0021851

音樂家 簡文彬的非虛構人生

旅人之歌

黃暐婷

目錄

[序] 非虛構的音樂人生

黃暐婷

幾年前一個天氣即將開始變熱的初夏，文壇前輩說要帶我去認識一位音樂家。

他同時給了我一個任務：把音樂家說的內容，寫成一本音樂教科書。

那時我壓力非常大。我完全沒有古典樂相關的背景，音樂清單裡從來沒有出現過一首古典樂曲目。人生中唯一跟古典樂稍微沾上邊的，大概只有以前在出版社當編輯時做過《白鳥之歌：大提琴家卡薩爾斯的音樂和人生》這本書。我急忙上網查

了許多資料，初步知道音樂家是國際知名的指揮，為了衛武營放棄德國歌劇院的終身職回來臺灣當藝術總監。我不懂古典樂界的生態。只單純覺得這個人好像很酷。

教科書的進展不太順利，開始沒多久就一直碰壁。音樂家很忙，也沒有急切想要教導別人的渴望。每次碰面，他什麼都沒準備，就只是來聊天。音樂家說話非常跳躍，想到什麼就講什麼。一下講維也納讓他領略到速度感的石子路，一下又跳到他糊裡糊塗被維也納愛樂首席保送去參加伯恩斯坦指揮大賽。有時遇到不知道該怎麼用語言描述的，音樂家就用全身上下來表演。

那陣子我剛寫完一本長篇小說，整個人有點魂不守舍，腦袋裡像還未乾的水泥。音樂家說的經歷，那些聲光效果十足的形容，彷彿一群歡快的狗跑過，在我腦袋裡留下深刻鮮明的印記。他的人生際遇遠比我費心虛構的故事還要精采。我忽然覺得眼前的音樂家就像個小說角色。一個從書裡走出來的人物。比起工整的音樂知

識，他的人生故事似乎更有令人著魔的魅力。

我很快決定將書的主題轉向。趁音樂家上來臺北排練或開會的短暫空檔，約在他旅館附近的咖啡店碰面。我們幾乎都坐在室外。音樂家一邊抽菸，一邊漫談他的過去。那短短的兩個小時，他不是指揮，不是藝術總監，而是一個年過五十的中年男子，對我傾吐他的人生，他的回憶，他的自傲，他的旅歐生活，他的情感挫折，他未能完成的事，以及他還想做的事。我不懂音樂，音樂家也不懂寫作。但他說的某些話，對於人生的思考和態度，有時竟超越不同藝術領域，為時常在寫作上感受挫敗的我帶來一些安慰。

開始書寫之前，我就擅自為這部作品立下「三不一沒有」政策：不歌功頌德，不寫流水帳，不提感情的事，以及：沒有虛構。書裡幾乎每一句話，都是從音樂家口中說出來的。為了讓讀者能直接感受音樂家敘述的魅力，我選擇以第一人稱

「我」的口吻呈現，讓音樂家彷彿就在你面前，對著你說話。

只是礙於結構，沒能寫的總是比寫進書裡的還多。且當人處在現在進行式，有些事、有些感覺便會無法看清。因此我很早就決定把整本書停在音樂家準備從德國回臺灣接手衛武營的那一刻。他的職業生涯還很長。未來還有更好的時間回頭整理對這段日子的想法。

這本書中間經歷了幾年疫情和三級警戒，拖得比預期還長。身為寫作者的我終於走向這本書的終止線。而音樂家的旅人之歌，仍會繼續下去。

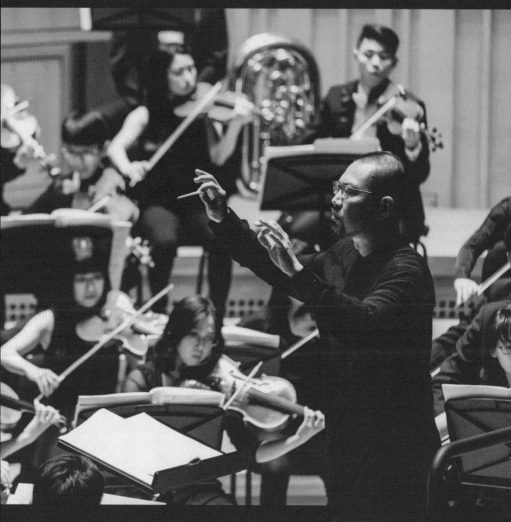

衛武營國家藝術文化中心提供

第一部

音樂可以有很多色彩

臺灣時期 ╱ 一九六七年至一九九〇年

1

我一生都在偷懶。會走上音樂這條路，其實說起來多少也有點誤打誤撞。一開始，只是上小學前還有一點時間。我是十月出生的，幼稚園又比較早讀，得多等一年才能入學。這段時間我爸媽不曉得該拿我怎麼辦，想起我抓週抓的是一個小小的玩具鼓，決定把我送去山葉音樂班。

那時我根本不懂音樂是什麼，只知道每次都要坐很久的公車，到博愛路上一個充滿聲音的地方。我記得那是禮拜六的下午，我媽帶著我和小我三歲的妹妹去山葉

音樂班上課。教室裡擺了七臺電子琴，沿著四周圍一圈，中間有塊空地鋪了地毯。我們在自己的電子琴前唱歌、打節奏，跟著老師玩遊戲。我妹當時才三歲，玩一玩就睡著了。電子琴下面是空的。我媽就把我妹塞在我坐的那臺電子琴下讓她睡覺。

老師教我們認音符、五線譜，以及手如何擺在琴鍵上。

有時琴彈到一半，老師會把我們叫到教室中間的空地，在地上的五線譜擺上第一個音，問：「誰能接著做出下面兩個音？」她拿出幾個音符，點了某個孩子，等她擺好音符，又點另一個孩子接著做下去。我們一群小孩趴在地上，手裡拿著音符，在腦海裡想像聲音的樣子。不知不覺，一段奇妙的旋律就被我們做出來了。

我喜歡聲音，尤其好聽的聲音。當時鄰居有個哥哥拉小提琴，已經大學畢業，在示範樂隊等著退伍出國。我常常聽到他在練琴。後來我也去富錦街某條巷子裡一個小

提琴老師家上課。學了之後，我才發現拉小提琴很累，要站著，頭還得歪一邊夾住琴身。那個老師沒什麼耐性，一拉錯就拿鉛筆敲我的手指頭。被他這麼一打，我也失去興趣，不想再拉。我爸媽沒說什麼。時間一到，我就去念我們家附近的小學。

沒人覺得我有天分，我也沒想過將來要成為音樂家。那時我想當的是清道夫。

每次在街上看到清道夫低著頭掃地，我總覺得他們非常偉大。為了隔天行人能有乾淨的街道，這群低調行事的人總是默默付出。

我安安分分念了兩年普通國小，每個禮拜六去上山葉音樂班。有一天，我媽不曉得從哪裡聽說福星國小有音樂班。考試前帶我去拜名師，上了一、兩堂鋼琴課，結果就這麼被我糊裡糊塗給考上。新的學校離我們家有點遠。以前走路幾分鐘就到學校，現在我得坐公車上下學。

沒想到開學第一天我就迷路了。以前公車0字頭是循環路線，繞一圈，不管

怎樣都會回到原點。我媽給我坐公車剛好的錢，叫我下課去同一個地方等車，看到0東就上去。雖然會繞一點路，但最後一定會回家。我記得她的話。放學後，我看到0開頭的公車就跳上去。但是坐著坐著，窗外的景色變得越來越陌生。我心裡納悶這是哪裡。下車後，才看到公車上寫著「0南」。我沒有辦法，只好坐計程車回家。我身上已經沒有半毛錢，只能按電鈴叫我媽下來付。

生活上雖然偶爾會犯點小錯，但我的學校生活倒是非常順利。我是音樂班第一名，輕而易舉就第一名。每次考樂理，時間還沒到我就寫完了。我舉手告訴老師，一交卷馬上跑出教室去玩。術科也是。我媽規定我每天吃飯前要練一個小時鋼琴。

我彈著彈著，發現她在廚房忙著準備晚餐，根本沒空注意我。我站上椅子，偷偷把牆上的咕咕鐘往前撥快十分鐘，跑去跟我媽說我練完了。她忙得焦頭爛額，匆匆看一眼被我動過手腳的咕咕鐘就說好。我抓緊時間趕緊跑去玩。之後趁我媽不注意，

再偷偷把指針調回來。

關於如何偷懶，我確實有些小聰明。比如學校要求副修另一項樂器，我想了想，決定把小提琴撿回來拉。以前學小提琴雖然被打過指頭，至少我已經知道原理，不用再花心力去學別的樂器，稍微練習一下就能輕鬆過關。不得不說，對於音樂，我確實有些感應。樂譜上那些音符，那些記號，好像理所當然牽動我的手指頭，讓我自然而然演奏出音樂。同學雖然覺得我很臭屁，卻都來找我幫忙彈鋼琴伴奏。我從沒事先練習，一拿到譜立刻就能彈。有一次還一口氣幫三十二個人伴奏。

老師們總是稱讚我視譜快，反應力強，鋼琴彈得很好。畢業考其他人還在彈貝多芬，我已經在彈李斯特。

我只是彈琴、學音樂，沒有多想什麼。六年級畢業，接著考南門國中音樂班。

反正大家考，我也跟著考。進了國中，除了主修和副修，學校還要求我們學國樂

器。學校打著這種主意：拉提琴的學胡琴，吹管樂的學笛子、嗩吶⋯⋯。而我則是什麼樂器缺人就被派去學什麼。我拉了二胡、高胡，吹了嗩吶，幾乎什麼樂器都摸過一遍。跟小學一樣，我永遠是那個學得快、表現好的小霸王。

我以為日子會繼續這樣過下去。我一樣一天只練一個小時鋼琴，下課跟同學打躲避球、玩壘球，打籃球時小心不要扭到手指「吃蘿蔔」，偶爾偷開車，哪個樂器缺人就去頂一下。只是到了國一下學期，我從福星國小一路跟隨的主修鋼琴老師突然要跟她的奧地利老公回維也納。她們下其他三個學生紛紛被安排給新的老師接手，只剩我沒有老師要收。音樂班的主任到處問有沒有老師願意收我。那些老師不是覺得我太臭屁，就是認為我脾氣太硬，話講不聽。班主任一個一個拜託，其中好幾位是鋼琴名師，但始終沒有人願意答應。為了表現，我還特別去彈給其中一個老師聽。

「你彈得很好。」

我不意外，每個人都這麼說。我等著老師說她願意收我，能指導我很榮幸，但她臉上卻不是這種表情。

「彈得很好，但是沒什麼音樂性。」那個老師蓋上琴蓋，說：「去找別的老師吧。」

2

我差一點成為音樂班裡沒人要的孤兒。音樂班主任四處奔走，終於有個老師願意讓我掛在她門下。第一堂課，她跟我說：「我只教女生，不知道該拿男孩子怎麼辦。不過主任拜託我，我就答應了。」

接著她又說：「你在外面想跟誰上課都沒有關係。」

老師是基督徒，懷抱神愛世人的胸襟。當時音樂界門派壁壘分明，大部分老師都是抱著「你跟了我，就不准去和別人學」的強勢姿態。但基督徒老師主動介紹我

去找別人上課，參加夏令營，還有上大師班。國一升國二那個暑假，我在夏令營認識了一個有點特別的男老師。當時我不知道那是怎麼一回事，只覺得這個老師不太一樣，上個別課不穿上衣，我彈琴時也會特別碰觸我的手，或是我的身體。我沒想太多。這個特別的老師似乎很讚賞我，說我是天才，跟我爸媽說他願意把我帶去巴黎好好栽培。以前出國不容易，這個特別的老師說他跟巴黎音樂院有點關係，可以幫我弄到准考證，當我的監護人。

後來暑假結束，特別的老師回巴黎去，這件事便無疾而終。不過他說的那些話，國外的音樂教育，頂尖音樂人才，一流的表演藝術，卻在我心中種下一個念頭：我想出國。

我開始想像自己出國學音樂的樣子。要去國外念書，必須考資賦優異天才兒童出國，而條件是得先在省賽拿到第一名。當時最大的比賽是臺灣省音樂比賽，一

年一次，要先在地區賽過關斬將才能晉級。我國小五、六年級開始參加鋼琴組，每次都遭滑鐵盧，連臺北市分區賽都進不了。不過國二、國三時，竟然讓我比到了省賽，因為那些比我厲害的人都出國了。但複賽第一天，我又被刷掉。我另外還有參加作曲組，每一年都進到省賽，只是最後都敗給以前山葉音樂班的人。

有一年我終於被運氣之神眷顧，作曲拿到省賽第一名。我興奮得不得了，以為自己要去巴黎了。我聽說法文很難，開始看電視上的外語節目，還特別買一本法文對話字典放在書包，時不時就拿出來翻個幾頁，假裝自己看得懂。我滿心期待出國，每天都幻想自己在國外生活的樣子。沒想到過一陣子，我爸媽收到通知，上面說我不符合資賦優異天才兒童出國的資格。後來幾個成功把小孩送出國的大人才說，我雖然是第一名，但是評審只給我甲等，不是優等，優等是八十五分以上，要八十五分以上才能考天才兒童。因為他們就是這樣，知道自己的孩子會第一名，事

前拜託評審把分數打高一點。我跟我爸媽都不知道這些事，也不曉得還要透過關係事先去找評審關說。法文字典白買了。出國學音樂的美夢瞬間一切落空。

我覺得可惜，但也沒辦法，只能繼續乖乖練琴。鋼琴進到省賽那次，基督徒老師有來看我比賽，順便看一看有哪些評審。她問了其中一個評審魏樂富老師我鋼琴彈得怎麼樣，願不願意教我。魏樂富老師覺得我彈得不錯，於是後來我也去他家跟著他上課。

上了一陣子，魏樂富老師似乎開始感到苦惱，對我要求越來越多。比如要我在彈奏技術這個部分打好基礎，演奏水準也必須維持穩定，不能一下這樣彈、一下那樣彈，否則未來做不了職業演奏家。魏樂富老師還說，有個更重要的問題是，我的琴音裡沒有層次。

我想起之前那個說我沒有音樂性的老師，心裡一股氣上來，忍不住開口辯駁。

「層次？什麼層次？鋼琴八十八個鍵，每一個都是因為錘子打到弦才發出聲音，哪有什麼層次？」

魏樂富老師看著我思索了一會，轉身指著牆壁。牆上掛了一幅小小的山水畫，看起來有點破舊。

「這是我在地攤買的，你們中國的山水畫。看到了嗎？畫裡面有小舟，楊柳，山，還有雲。這也不過是一張紙，為什麼你看得出來山在遠方，小舟上的人離你比較近？這就是層次。畫家用一張紙可以做到這樣，你鋼琴八十八個鍵也可以。」

他說得很有道理，不過我沒有被說服。「嗯，」我說，「但我做不到。」

「你要控制。這是要學習的。音樂可以有很多色彩，你可以把這些色彩在鋼琴上表現出來。就像一段音樂，你可以用鋼琴演奏，也可以像交響樂團一樣很多人一起演奏。大家用不同樂器，音色就會不一樣。」

魏樂富老師見我沒有動搖，接著又說：「這樣好了，不然你去買一份總譜看看。大家都演奏同樣的旋律，可是因為樂器不同，聲音不一樣。真的，去買份總譜看一看吧，你會了解我在說什麼。」

我心裡還是不服氣。下課後，我坐公車回家。在西門町轉車時，我走去衡陽路專門賣樂譜的大陸書店。我在總譜那一櫃前看了看，拿起貝多芬《第九號交響曲》。之前音樂欣賞課上過〈快樂頌〉，我對這個有印象，決定把它買回家。

那本總譜很厚，但我看著看著，不知不覺看出了興趣。那一條一條的分譜，不同樂器演奏的音符，在我腦海裡跳動出磅礡的音樂。我真是後知後覺。小學參加合奏課，還有李登輝市長來視察，我和其他三個主修小提琴的同學拉韋瓦第四支小提琴協奏曲給他聽，我都只是照著譜拉，不要出錯就好，從來不去管我和其他人的關係。看了總譜後，我才恍然大悟。原來音樂不是只有發出聲音。原來音樂可以有這

麼多層次。聲音能融合、對抗，交織出這麼多變化。為什麼我以前都沒想過呢？

我越看越有興趣。之後我又陸續買了其他總譜，像是《波麗露》，《彼得與狼》，《新世界交響曲》⋯⋯，都是有名的曲子。只要樂譜看起來很厲害，我就買回家，一天到晚翻個不停，悶著頭想像那些聲音。

暑假有個學長從維也納回來，帶了馬勒的《大地之歌》送我。那本總譜小小的，上面還有不少名指揮家的簽名，有阿巴多，沙瓦利許。總譜上那些點和線條，音符排列，以及漂亮的德文術語，看起來就像美術作品一樣，有種說不上來的美感。我不會德文，看得懵懵懂懂，卻還是喜歡得不得了。

送我總譜的學長大我一屆，以前放學我們都坐同一班公車回家。國中一畢業，他就出國去維也納。我聽他講了許多維也納的事，他在那邊的生活，聽了什麼精采的音樂會，遇見哪些音樂家，忍不住跟著掉入幻想。維也納。這三個字好像一直出

現在我生命裡。學長去維也納。國小一路追隨的主修鋼琴老師跟老公回維也納。我最喜歡看的節目是中視的「維也納時間」，裡面最常出現的是維也納愛樂。貝多芬後來也在維也納。音樂之都維也納。維也納、維也納、維也納。這三個字彷彿迷人的聲音，吸引著我，呼喚著我。

巴黎被我拋向腦後。我下定決心。有一天，我也要去維也納。

3

為了早點去維也納，我決定報考五專。考資賦優異天才兒童出國已經沒指望，男生又有兵役問題，讀五專是最快的途徑。

班上同學有人跟我一樣要考藝專音樂科，有人想考師大附中音樂班。國三下學期學校安排補強課，那些要考師大附中的每個都認真得不得了，我則是發呆混時間。老師有時看不下去，叫我們考藝專的去練琴。有時候我也會蹺掉禮拜六下午的自習課，偷跑出去打球。

藝專只考國文、歷史和地理，我很輕鬆就考上了。班上同學來自四面八方。跟我一樣從福星國小、南門國中一路上來的只有五個。我第一次碰到其他學校的人，他們學音樂的樣子跟我有點不一樣。有個吹管樂的同學還是盲生。我簡直大開眼界。

學校規定主修鋼琴就不用副修其他樂器，不過我喜歡樂團的聲音，還是到處參加。有時拉中提琴，有時打打擊樂。助教發表弦樂四重奏作品時，我去幫忙拉中提琴。有次臺北市立交響樂團成立青少年團招考團員，我也跟班上拉弦樂的同學去考。我們不僅考上，還全都是首席，也去練習過一次。但沒多久，科辦公室把我們叫去罵了一頓，說藝專學生不能在外面參加樂團，連比賽都不行。我們完全不知道有這種規定，最後不得已只能退團。

我跟拉弦樂的人處得不錯，大家也知道我鋼琴彈得很好，需要伴奏都會找我。

有一天，班上一個拉小提琴的同學說他想偷偷去找陳秋盛老師上課，問我能不能幫忙伴奏。他聽說陳秋盛老師也有在教指揮，要我問問看老師願不願意收我。

我聽過陳秋盛老師的名字，知道他是小提琴名師，也是有名的指揮。同學說得讓我有點心動。自從開始讀總譜，我對指揮的興趣就越來越濃。下課後，我跟著他到陳秋盛老師家的地下室。他拉小提琴，我在一旁幫忙伴奏。陳秋盛老師指導他一些演奏技巧。結束後，同學主動跟陳秋盛老師說：「老師，我這個同學想學指揮。」

「真的嗎？」陳秋盛老師問我，「有指揮的經驗嗎？」

「沒有，」我說，「只有小學指揮過鼓號樂隊。」

鋼琴上擺了許多琴譜，陳秋盛老師從中拿了一本給我。

「這是李斯特改編華格納的歌劇《崔斯坦與伊索德》最後那段詠嘆調〈愛之

死〉，你看一下，回去練一練，想像把鋼琴彈得像樂團演奏的效果，下次來彈給我聽。」

我很快就理解陳秋盛老師想要我做的是什麼。自從魏樂富老師對我說了那些話，我自己看了總譜，聽了很多錄音帶，已經開始有所體會。我稍微練一下，試著用鋼琴模仿樂團的聲音。下一次彈給陳秋盛老師聽，馬上就過關了。

我開始跟著陳秋盛老師學指揮。我迫不及待買了一支指揮棒，禮拜六下午到他家的地下室。一開始陳秋盛老師教我切分拍子。拍子切得越細，速度越不容易跑掉。之後也教我指揮約定俗成的方向，還要注入精神，帶動樂團的情緒。輕快的拍子怎麼打，沉重的拍子怎麼打。講到圓滑柔和的四拍該怎麼打時，陳秋盛老師叫我把燈關上。他點起一根菸，吸了一口。菸頭亮了。他拿著香菸，在黑暗中柔和地畫出手勢。

「你看。看到了嗎？菸頭那個光點滑過，光點連成的線始終沒有斷掉。指揮柔

和的拍子，就要像那些三光的線條。」

那時我不太懂陳秋盛老師在做什麼，不過我還是把他說的記下來，拚命模仿他。

前幾次上課，陳秋盛老師都在講基本概念。之後進入樂曲的段落，老師開始放錄音帶，假裝現場有個樂團讓我指揮。我聽著樂團演奏，想像自己在帶領他們。有時陳秋盛老師也會自己彈琴，看我給的起拍去按琴鍵。陳秋盛老師不太會彈鋼琴，每次都只用他的一指神功去按。

有天下午，地下室突然出現了一個阿兵哥。陳秋盛老師說他是呂紹嘉，在示範樂隊等著退伍，已經跟他學一陣子了。我們兩個人都會彈鋼琴，剛好可以互相幫忙，一個人指揮，另一個人伴奏，接著再互換，當作練習。

呂紹嘉不怎麼講話，不過指揮起來又帥又厲害。我看著他的動作彈琴，都知道他要我做什麼。可是輪到我指揮，卻時常讓他一臉茫然。有時我動到一半，還會被

陳秋盛老師停下來。

我努力學、拚命學，不管陳秋盛老師說什麼都把它記在腦袋。我的心思逐漸轉移到指揮上。學校主修的鋼琴慢慢變成只是應付過去。鋼琴本身的聲音已經無法滿足我。我想要學好指揮，有一天站在臺上指揮真正的樂團。

我和呂紹嘉兩人一起跟著陳秋盛老師上課、幫彼此伴奏。沒多久，呂紹嘉出國念書，剩下我一個人。我跟陳秋盛老師上課的情況開始變得不固定。有時一樣在他家地下室，有時週間在市交的排練室。陳秋盛老師是臺北市立交響樂團的團長，事情很多。有次上課，有個音樂雜誌來採訪他。陳秋盛老師要我先彈我的鋼琴，他跟他們在後面聊。我聽他們談指揮，談教學，談樂團未來，偶爾聽到相機快門的聲音。我沒想太多。雜誌的人走了之後，陳秋盛老師過來上課。我繼續學我的指揮，白天老老實實到學校盡我學生的本分。可是等雜誌出刊後，我就出事情了。

4

隔天上課，我在公車上遇到一個學姊，手裡拿著《全音音樂文摘》。她讀到一半，突然抬起頭對我說：「簡文彬你完蛋了。」

我一頭霧水，搞不懂學姊在講什麼。學姊把雜誌拿給我看。上面是陳秋盛老師的專訪，裡頭有張照片，底下一行小字寫「陳秋盛指導學生指揮」。照片拍到了一個男孩子的背影，那個人一看就知道是我。

「之前你們不是才因為考校外的樂團被罵？這次你鐵定會被罵死。你不知道主

任跟陳秋盛水火不容？」

我完全不知道這件事。到了學校，我果然被主任叫去辦公室。他桌上放著一本攤開的《全音音樂文摘》，劈頭就罵我到底在幹什麼、為什麼在外面學指揮。我支支吾吾說我只是去幫同學伴奏，陳秋盛老師說可以教我一點。主任當然聽不進去。他一邊撥頭髮，一邊氣呼呼地說藝專一直有保留名額給指揮，在理論作曲組，只是從來沒有人用。如果我真的想主修指揮，可以從鍵盤組轉過去，正大光明接受完整的指揮教育。

「到時候，你就是全臺灣第一個念指揮畢業的。這樣不是很好？為什麼還去外面找別人學？浪費時間！」

我想了想，這樣似乎沒什麼不好。科辦公室問過我的主修鋼琴老師，她也同意讓我轉組。我單純地想能主修指揮也不錯，可是多問了以後，才發現原來得回頭從

一年級開始讀，而我那時已經要升二年級了。我當然不願意。我念藝專就是為了要早點出國，怎麼可能再多浪費一年？

還好主任氣過那一次，之後就沒再管我。我平安升上二年級，學校主修也依然是鋼琴。我的學校生活過得跟以前差不多，一樣上課、下課，參加校內的真善美樂團拉電影音樂。只不過有次中午跟同學比賽吃咖哩飯，我一口氣吃了十三碗，吃完直接去上合唱課，結果急性盲腸炎送醫，連期中考也沒辦法考。

除了付出這十三碗飯的代價，我學指揮的部分也有點停滯下來。陳秋盛老師越來越忙，我們上課的次數變得越來越少。陳秋盛老師跟我說有空可以去看他排練，說看別人排練自己也能學到很多東西。學校沒課時，我偶爾會過去看樂團練習。有次看到一半，陳秋盛老師突然走過來問我：「你鋼琴彈得不錯，有沒有興趣來幫忙伴奏？」

那時陳秋盛老師剛好在籌備歌劇《波希米亞人》，要我某天晚上去幫兒童合唱團排練伴奏。我第一次遇到這種場面。一堆小朋友到處跑來跑去，又吵又鬧。導演發脾氣大聲罵人。小朋友還是很不受控。現場有個合唱指揮，我就跟著那個合唱指揮彈琴。

我覺得做起來很有意思。陳秋盛老師看我有興趣，後來又找我去幫忙另一齣歌劇《弄臣》。那是我第一次演出時到後臺去。我有兩個任務：一個是聽音樂、倒數秒數給拉幕的人聽，有時還得精確到幾秒內要把幕拉完；另一個是在後臺替合唱團彈電子琴。歌劇快結束的地方，有一大段合唱團要在後臺演唱。那段音樂有點難度。他們在後臺擺了一臺電子琴，將音量調到最小。合唱團圍繞在電子琴旁邊。我彈一個音，讓他們先抓到音準，之後再跟著他們唱的繼續彈。

這兩個工作只占整齣歌劇的一小部分，我大部分時間都沒事可做，就待在後臺

聽歌手唱歌。聽著聽著，我發現這些音樂實在非常好聽。有劇情，又有樂器和人的聲音，比單純只有樂團演奏更吸引人。

之後我開始去找錄音帶來聽，也買了譜，想了解歌劇是怎麼一回事。暑假文建會在市交舉辦歌劇研習營，從義大利請女高音易曼君老師回來臺灣上課。她和她的男中音老公教聲樂，有個導演教肢體，還有一個老師教歌劇伴奏。我不知道歌劇伴奏是什麼，陳秋盛老師直接叫我去上課。

教歌劇伴奏的是一個義大利的男老師。他從《茶花女》開始教，告訴我整齣歌劇從頭到尾應該長什麼樣子。當時大陸書店賣很多便宜的盜版鋼琴譜。我一本一本買來，義大利男老師一首一首跟我過。有時我彈琴，他會在旁邊唱，告訴我某些地方傳統上這麼寫，但實際上他們會怎麼做、拍子怎麼打。他一邊上課一邊抽菸。有時我們課會上到兩個小時。這段期間他一直灌我曲目。我不知不覺學會了許多義大

利歌劇。

研習營辦了兩年，我兩年都跑去參加，平常沒事也會去洪建全圖書館找歌劇來聽。我越聽越著迷。真是奇怪，記得國中我爸第一次帶我去國父紀念館看《杜蘭朵》我還看到睡著。怎麼回事？歌劇原來這麼好聽嗎？

5

三年級學期結束，我去成功嶺當了三個月的大頭兵。每天操練、行軍。回來後，我滿腔熱血，渾身上下想著要報國。學校教官乘機問我們要不要加入國民黨。

我們全班男生都說好。大家私下耳語，都說入黨對未來比較好。

四年級是藝專課最重的時期，我爸媽終於同意讓我住校。我總算不用每天早上花一個半小時從民生社區坐車、轉車到板橋，放學再花一個半小時坐回家。我和兩個同學、一個學弟四個人住一間。其中一個室友是盲生。雖然我們從一年級就是同

學，但生活在一起，我才真的看見他的需求，去哪裡都帶著他，像情侶一樣牽著他的手走。

住校那年，我有很多時間在學校跟其他人鬼混，不過我心裡的區隔感始終沒有減少。我想可能是因為我不抽菸。我很討厭菸味，但我的同學和學長各個都是老菸槍。每次經過他們身邊，我總是用鄙視的態度丟下一句「抽什麼菸」。那個年紀，我有比較多自己的想法，也開始敢頂撞別人。不只當音樂科學生會長時帶著一群人衝去科辦公室拍桌子，質問主任為什麼要多收學生、砸藝專招牌，上課也慢慢敢挑戰老師說的話。

有一次上音樂史，劉岠渭老師講解一首交響曲，在課堂上放錄音帶給我們聽，說曲子一開始為了要代表德國森林，作曲家用了法國號。劉岠渭老師在維也納念到音樂學博士，學識淵博，人又溫和，我非常尊敬他。但是，那段音樂我怎麼聽都覺

得不對勁。下課後，我跑去找劉�400老師。

「老師，你剛剛說曲子一開始用法國號代表森林，但我聽到的好像不是法國號，」我說，「我聽到的是長號。」

「真的嗎？」老師說，「好，我會再確認一下。」

結果下一堂課，劉�400老師跟全班說：「各位同學，上次我講錯了。同學還記得嗎？上次那首交響曲，我說一開始用法國號，其實不是法國號，而是長號才對。」

簡文彬聽出來，下課後特別過來告訴我。雖然我講錯樂器名稱，不過作曲家要描繪的情境是一樣的。」

我坐在臺下，看著劉�400老師公開承認錯誤，心裡暗自感到佩服。我印象非常深刻。有些老師為了面子只會胡說八道，有些老師卻有氣度坦承學生發現的錯誤。

四年級因為學校課多，我在學指揮這件事上沒什麼進展，也比較少參加陳秋盛

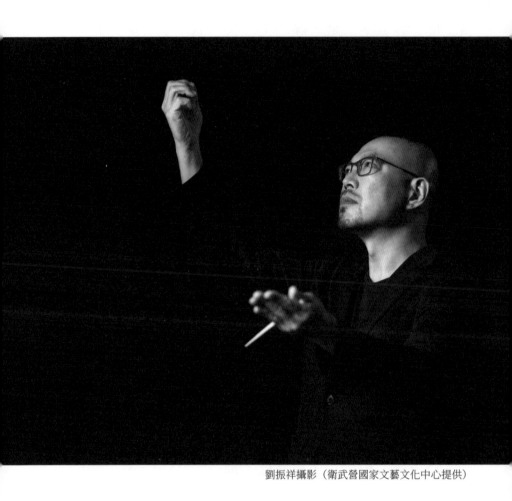

劉振祥攝影（衛武營國家文藝文化中心提供）

老師的排練，只能偶爾去聽演出。有一天，突然跑出一個不是市交也不是省交的新樂團，叫「聯合實驗管弦樂團」。我買票去聽，聽了大開眼界。演出水準超越我原來對樂團的想像，跟我以前聽過的倫敦皇家愛樂那種國外樂團幾乎不相上下。我馬上成為聯合實驗管弦樂團的粉絲。他們成立第一年只演十場音樂會，有些還不在臺北。我每一場都追去，把他們當成臺灣交響樂團的頂尖。

直到升上五年級，學校幾乎沒有課，我從宿舍搬回家裡，才又開始跟著陳秋盛老師參與排練。那年臺北市音樂季，陳秋盛老師要我幫幾個外國獨奏家伴奏，有小提琴，中提琴，和單簧管。中提琴和單簧管的伴奏都無事過關，唯獨小提琴不太順利。第一次合伴奏，小提琴獨奏家就把我臭罵一頓，問我在幹什麼。我心裡有點不服氣。我自認鋼琴彈得不錯，視譜又快，別人要求什麼我都能配合，但小提琴獨奏家就是不滿意。排練時他始終臭著一張臉。我不懂自己哪裡做不好。上臺前最後一

次彩排，獨奏家才終於開口告訴我。

「你這樣不行。你覺得你彈得很好，但這樣不行。」

他說：「鋼琴跟小提琴，鋼琴不是只有伴奏，而是二重奏。二重奏是我跟你講話、你跟我講話，不是你單方面聽我講話。你覺得你都可以跟到我，這是不對的。我們是要彼此對話。對話，你懂嗎？有時候，你也必須在前面帶著我走。」

小提琴獨奏家說的話讓我有點意外。以前我幫別人伴奏，總是被動的一方。我把我的部分彈好，不要錯。別人往哪裡走，我就順勢跟在後頭，從來沒想過我對音樂有什麼看法，以至於我也不曾試著把自己想要的彈出來，讓別人來跟我。我真是後知後覺。以前魏樂富老師跟我說音樂有色彩，我才想到自己拉樂團從沒注意其他樂器的聲音；現在小提琴獨奏家說要彼此對話，我才意識到自己沒有表現出對音樂的想法。我真是遲鈍。為什麼總要等到別人說了我才會開竅呢？

被獨奏家這麼一刺激，上臺演出，我開始用我自己的方式彈琴。演奏完，小提琴獨奏家滿意地說：「今天好多了。」

隔天另一場演出去新竹，我心想既然是這個方向，那我不一定要跟你在一起也沒關係，有時你也得來搭配我。我不管三七二十一，放開手腳，整個浪起來。表演結束，小提琴獨奏家對我的表現滿意得不得了。

「很好，這樣就對了，」他說，「這才是二重奏。」

6

藝專最後一年，我開始有一些上臺表演的機會。新象為我舉辦一場鋼琴獨奏會，臺北市國際小提琴賽邀請我替兩位小提琴家伴奏，主任也辦了指揮展。五年級指揮是必選修。主任上課用他自己寫的書《指揮法》，講指揮的歷史，指揮棒的學問，各個指揮學派的風格……。有些陳秋盛老師沒教。我也學到很多。

最後主任從班上選四個同學做指揮發表。主任很夠意思。我知道他是做球給我。上半場由三個同學各指揮一首曲子，下半場由我一個人單獨指揮貝多芬《第四

號交響曲》。那是我第一次正式指揮樂團。我爸媽還特別來看。雖然好像很意氣風發，站在臺上拿著指揮棒很神氣，但我知道自己其實只懂一點皮毛。

隨著畢業時間越來越近，我心裡也越來越不安。指揮是未來要去維也納好好學的事。現在我還是得面對鋼琴。我對鋼琴已經沒有興趣，只是動手指在彈。一想到自己從小到大活了二十年就只是在做這件事，我突然有想放棄音樂的衝動。我想乾脆就像肯‧羅素拍的《李斯特狂》（Lisztomania）一樣，彈完後啪一聲蓋上琴蓋，再也不碰音樂。

不過等我去當兵，這些念頭就煙消雲散了。我根本沒時間去想這些事。在新兵訓練中心，每天哨音一響就得集合操練，跑三千公尺，做伏地挺身，交互蹲跳，射擊……。有一天做交互蹲跳，我突然覺得膝蓋怪怪的，有指甲刮黑板那種令人作噁的聲音。一開始不覺得痛，只有什麼東西積在裡頭流動的感覺。我忍著繼續操練。

過一陣子，疼痛開始襲了上來。我舉手跟長官說。長官叫我去醫護室看一下。

醫官做了簡單的檢查，問我以前有沒有受傷。我想來想去，大概只有藝專五年級時膝蓋撞過電線桿。我跟帶我去認識陳秋盛老師的小提琴同學兩個人無聊，從學校騎腳踏車雙載去主任的世紀交響樂團。我們兩個常幹一些蠢事。不僅騎腳踏車雙載，還發展出一邊騎一邊交換位置的特技。有次回程快到學校，小提琴同學在前座為了閃砂石車往旁邊靠，騎著騎著突然膝蓋往內一收。我一時之間來不及反應，直接撞上電線桿。我們兩人都被撞擊聲嚇了一跳。我慢慢下車，覺得膝蓋有點發麻，但不會痛，也沒有外傷。我沒想太多。拍了拍膝蓋，又繼續跟小提琴同學雙載騎回學校。

醫官聽我說完，叫我自己注意，盡可能少做一點交互蹲跳。我又繼續回去操練。結訓之前，示範樂隊來我們新訓中心選兵。他們的要求很簡單，要會一樣管樂

器或打擊樂器。我想了想，我會的管樂器只有嗩吶，但他們要的是西樂。於是我找我們班打擊樂的同學教我小鼓。小鼓只有節奏，沒有音階。我練一練，一考就考過了。

新訓最後一天要成果驗收。跑三千公尺，射擊，伏地挺身一百五十個，交互蹲跳一百五十個。我舉手說我膝蓋有問題，醫官叫我交互蹲跳少做。長官要我把不能做的加到伏地挺身去。最後我做了三百個伏地挺身。

整個訓練結束，晚上大家吃完飯、洗完澡，在大通鋪裡休息聊天，每個人都很興奮。連長和排長進來，發給我們一人一瓶臺啤和一包黃長壽。「明天大家就各奔東西，」長官說，「敬所有弟兄。」

大家彼此敬酒。我一下就把啤酒喝個精光。其他人紛紛點菸來抽。那天在寢室可以抽菸。大家都很高興。我也跟著點一根。我還是覺得菸味很臭。抽完一頭倒在

床上，就這樣睡著了。

隔天凌晨三點有人把我搖醒，「換你站崗了。」我撐著眼皮站完最後一次衛兵，之後收拾東西，跟同學一起去臺北。我們本來想示範樂隊應該很涼，晚上再去報到就好，於是先跑去吃喝一頓。吃完後去示範樂隊，還沒走到大門，就看到門口守著憲兵，長官也站在那裡。

「不是八點報到？現在都八點一分了。」長官說，「十個伏地挺身！」

我們每個人剛從部隊下來，都背著黃埔大背包，裡面裝著軍服和所有個人用品。大家愣了一下，背著背包就趴下來做伏地挺身。

「動作太慢！匍匐前進！」

做完伏地挺身，長官命令我們從大門一路爬到裡頭的示範樂隊隊部。我們一邊匍匐前進，三不五時還得爬起來做伏地挺身。雙手在地上摩擦得又腫又痛。我想

哭也哭不出來。我一邊爬，一邊想，這是我的命運，我得在我的命運中找出一條生路。我要活下去。

7

操練一直持續到晚上九點半。終於結束後，長官還命令我們新兵去倒垃圾。第二天中午吃完飯，我們又被操。操完後我們坐在休息區，覺得生不如死，忍不住發牢騷。

「為什麼要來示範樂隊？」

「搞屁啊，不是樂隊嗎？怎麼這麼操？」

「匍匐前進、匍匐前進，在那邊爬也不會增加你的節奏感。」

大家你一言、我一語。有個同梯從口袋摸出一包菸，遞給我們一人一根。

「來來，食薰（tsiah-hun，抽菸）啦。」

我接下那根菸，很自然就跟其他人一起抽了起來。

有次集合，長官站在臺上，一開口就說：「你們都是在社會上嶄露頭角的音樂人，在舞臺上風風光光。告訴你們，那些都是假的，」他說，「我就是要摧毀你們的尊嚴。」

接下來的日子就是無止無盡的操練。如果不小心做錯，長官還會用各種想不到的方式來處罰。比如立正，長官走一走，會突然朝你的膝蓋後面踢下去，你如果被踢歪，馬上被罰十個伏地挺身。如果下顎沒收緊、不小心放鬆，他也會從背後重擊。如果你膝蓋夾不緊，他會拿一枚十元硬幣放在你的膝蓋上，要是掉了，他就拿帆布綁住你的膝蓋。甚至，他還會要你跑到牆壁那邊，右腳跟左手貼牆，如果做

錯，馬上又是一頓處罰。

「我就是要把你們摧毀到什麼都不是，你們再一步一步找回自己的尊嚴。」

前幾個月我們被操得很兇。分配樂器時，我被分配去吹小號。但是，我怎麼吹都吹不出來。我爸高中玩過小號，我特別問他該怎麼樣才能吹出聲。

「你那個嘴唇當然吹不出來，」我爸說，「那麼厚。」

「爵士樂手不是都那麼厚？」我不服氣地反駁。

「你的嘴唇必須非常緊，只留一道很小的縫隙，從那裡吹出來才行。」

我試著像我爸說的那樣抿緊嘴唇，只開一道小縫，卻還是吹不出聲音。班長搖搖頭，跟長官說我真的吹不出來。長官看我只能對著吹嘴猛吐氣，叫我改扛蘇沙號。

蘇沙號很重。扛沒多久，我的膝蓋又出了問題。那個令人作噁的指甲刮黑板

聲一直都在，只是以前偶爾痛，現在變成時不時就痛。我去三總檢查，醫官叫我開

刀，說之前受傷，膝蓋裡的組織液因為頻繁操練越積越多，必須抽出來才行，否則

持續壓迫只會越來越痛。

醫生在我的膝蓋上打兩個洞，抽出組織液。我住院住了一個禮拜，之後拄著兩

根拐杖回隊上。過一陣子，漸漸從兩根拐杖變成一根。最後終於可以不用再拿。長

官看我恢復得差不多，叫我去吹薩克斯風。雖然一樣是管樂器，但我對薩克斯風似

乎比較有辦法，練到後來也變成首席。

我記得有一次懇親日，我爸到營區來看我。我看到他站在示範樂隊門口，跟一

個年紀相仿的男人說話。

「你哪會（ná ē，怎麼會）佇（tī，在）遮（tsia，這裡）？」

「阮（guán，我的）囝（kiánn，孩子）咧（teh，在）遮做兵。」

「阮囝嘛是（mā sī，也是）。」

一問之下，才知道那個人是鋼琴王子陳冠宇的爸爸。我爸跟他爸本來就認識，兩人算是表親，只是不知道對方兒子長什麼樣，也不知道陳冠宇這個名字就是那個鋼琴王子。直到那天，我才知道當時赫赫有名的陳冠宇是我的表哥。他的外祖母和我祖母是親戚。

因為這層關係，我們變得比較親近。有一次，陳冠宇借我摩托車騎去營區外。在十字路口停紅燈沒多久，綠燈亮了，其他車陸續前進，我比較晚才啟動。這時另一側有輛闖紅燈的汽車，不知怎麼繞過其他往前開的車子，直奔過來撞我。我飛了出去。開過刀的膝蓋著地。眼鏡都撞碎了。那個人在趕時間，下車急急忙忙塞給我一張名片就開走了。旁邊剛好有家摩托車行。那臺撞得稀巴爛的摩托車牽去那裡，我則是用走的去我朋友家。整個下午我都在昏睡。後來同梯過來載我去榮總。醫生

知道我開過刀，敲了敲我的膝蓋，問我會不會痛，跟我說會痛就表示沒骨折，之後就把我趕走。

有個同袍本來要陪我一起去跟肇事者談，但我沒有駕照，怕反而因此惹上麻煩。同袍很機靈，說那帶陳冠宇去，假裝他是我，他猜駕駛慌亂之中不會記得我的長相。陳冠宇也答應。後來果然順利和解。之後摩托車行說，他們拆開那臺稀巴爛的摩托車，發現車子以前就撞過。陳冠宇買二手車時上面掛了一堆平安符。他不知道自己買到的是出過事的二手車。

後來陳冠宇送給我一瓶古龍水，是一個人坐在馬背上打馬球那個牌子。那是我人生第一瓶古龍水。我不知道他為什麼突然送我。別人跟我說他應該是感謝我幫他擋掉這一次，否則出事的會是他。我想這也沒辦法。誰叫我們是表兄弟嘛。

這種事件只是偶爾發生的插曲，當兵生活基本上還是十分規律。每天早上五、

六點起床，有時在部隊前面操練，有時帶到臺大操場跑步。如果輪到我們出總統府升旗，五點就要起床，從公館拉車到臺北賓館，再從臺北賓館行進到總統府前。長官知道我在學指揮，有時讓我站到前面，平常練習也會讓我上去指揮。我們偶爾出差到外縣市表演。我一般都吹薩克斯風。有時碰上國宴或將軍晚宴，我也會拉中提琴。後來我當上班長，別人練習時我在辦公室輪值，有事處理，沒事就跟其他長官閒聊、抽菸。分隊長和副分隊長都是老菸槍。我們三個人一天抽掉一條菸，總共兩百根。

這樣的日子過了一年十個月，我終於退伍。為了之後去維也納，我跑去辛亥路上了幾個禮拜的德文課。周遭開始有阻止我去維也納的聲音。新象的負責人許博允說，我應該去美國的茱莉亞學院，兩年就能拿到碩士。臺北愛樂的亨利‧梅哲說，他會把所有一切都教給我，留在臺灣，以後樂團就是我的。陳秋盛老師也說，我最

好留在市交磨練，之後出國比賽，**轟轟烈烈得大獎**，就能成為我的敲門磚，從此打入世界樂壇。

我不為所動。不管誰說什麼，我都心意已決。我收拾行李，帶上所有樂譜，武俠小說，朋友送的整套《好小子》，和一床棉被。一九九〇年八月十二日，我坐上飛機，一心朝維也納直飛而去。

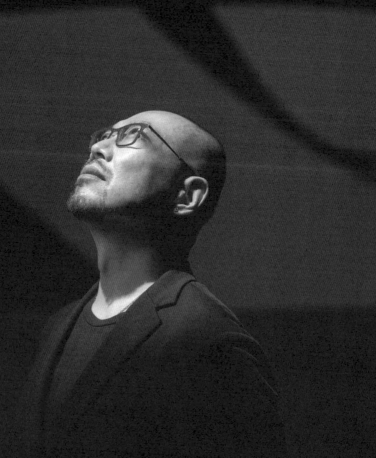

第二部

前人的腳印

維也納時期 ／ 一九九〇年至一九九六年

1

沒想到去維也納第一天我就迷路了。一到住的地方，我才剛放下行李，比我早到的室友們說：「走，帶你去認識環境。」

室友都是學音樂的。一個藝專學長，一個藝專學妹，還有一個外校學作曲的同學。我跟著他們坐地鐵到市中心，先去連鎖餐廳「維也納森林」吃手扒雞，接著準備去學校參觀。我想考的是維也納國立音樂院。那裡孕育出許多重要的指揮，像馬勒，阿巴多，梅塔，楊頌斯……。我興奮得要命。只是走到一半，我突然想上廁

所。旁邊剛好有一家麥當勞。其他人叫我先去麥當勞解決，待會在史蒂芬大教堂碰面。他們告訴我從麥當勞出來左轉再右轉。但我上完廁所走出麥當勞，不知怎麼右轉又右轉。我越走越覺得奇怪。走到市立公園，我跑去問警察。我德文只會幾個單字。警察比手畫腳指路，我什麼也看不懂。後來我發現市立公園有個地鐵站剛好可以坐回我住的地方。我只好走進地下鐵，乖乖坐回家。

雖然第一天到維也納就迷路，但剛去的那陣子，我還是像觀光客一樣，跟室友到處去玩。我們去了貝多芬故居，莫札特出生地，也特地挑了一天去中央公墓看馬勒的墓。學指揮後，我就特別關注馬勒。他是指揮的象徵。幾乎沒有人不喜歡馬勒。以前讀李哲洋翻譯的《馬勒傳》，知道他死的時候轟轟烈烈，送葬行列排得很長，但馬勒只要求墓碑上寫他的名字，其他什麼題字也不要。我們在墓園找到一塊黑黑的墓碑，上面乾乾淨淨的，只有刻馬勒去的那天下雨。

勒的名字，真的跟書上寫得一模一樣。我整個人當場呆住，心裡受到很大的震撼。

墓碑旁有人放了一束花。我們身上什麼都沒有，只有菸。我們拆下菸盒外面的塑膠套，在一張小紙條寫上名字和到此一遊，用塑膠套捲一捲，塞進墓碑後面。那時我心想：要是哪一天能在臺灣弄馬勒全集，一定很酷。

九月一日維也納國立歌劇院開季，我跟室友老早之前就已經先衝去買好票。為了能看見樂隊池，我們還特地買了二樓的坐票。第一場是《唐卡洛》。我趴在座位前方，伸長脖子望向樂隊池。維也納愛樂在那裡。指揮阿巴多在那裡。第一個聲音一出來，我忍不住倒吸一口氣，雞皮疙瘩都起來了。活了二十二年，平常都是聽唱片跟看電視，現在竟然能現場聽到維也納愛樂，親眼看見阿巴多在我眼前，那種心情真是難以言喻。結束後回到家，我們幾個還是激動得不得了。

「你們不覺得很厲害嗎？」

「一開始的法國號，實在是⋯⋯」

「那個女高音 Mirella Freni，我老天哪，她的聲音！」

我們在客廳不停抽菸、喝水，整個晚上都睡不著。

差不多在這個時候，我也開始去上語言學校。語言學校教些生活上的用語，比以前在臺灣學的還有用。我漸漸能聽懂別人說什麼，去餐廳開始能點些不一樣的菜，也喜歡到處看路上的標示文字。有天經過家裡附近的一間教堂，我停下腳步看旁邊的說明牌，上面寫：舒伯特舉辦殯葬彌撒的教堂。我呆了幾秒，之後繼續往前走。離學校總部不遠的地方，旁邊有所吵鬧的中學，一樓和二樓的男孩子正對著彼此叫囂。我抬起頭一看，那裡又有一塊牌子寫：這裡是舒伯特念書的中學。

我把剛才看過的德文在心裡想了一遍，忽然想到：我腳下踩的石子路，說不定舒伯特也曾經走過。

這種感覺真是衝擊。以前師長總說，我們是追尋前人的腳步往前邁進。但是在維也納，這已經不是一句漂亮的象徵。我是真的走在前人的腳印上。

我花了一個月的時間摸熟德文、準備，接著去考維也納國立音樂院。他們要考鋼琴、指揮和理論，我一考就考上了。指揮班總共有九個學生，只有我一個臺灣人。其他同學來自世界各地。有兩個日本人，一個韓國人，一個匈牙利人，兩個奧地利人，一個以色列人和一個西班牙人。日本助教規定我們不能說自己的母語，必須以德語交談，就算講得再破也一樣。他說：「你們要在這裡生存，就要講這裡的語言。」

剛開始上課，除了學指揮，還要上其他輔助課程，比如和聲學，對位法，曲式學，配器法，音樂史，還有總譜彈奏。指揮系裡有一個樂團，由我們指揮班的學生和外面的音樂家，以及其他想賺外快的學生組成，上課就用這個樂團演奏。大家輪

流上臺練習指揮。常常我在下面拉一拉中提琴，輪到我，放下琴上去指揮。指揮這件事對我來說沒什麼困難。以前跟陳秋盛老師學過，我本來就有一點基礎。我發現其他亞洲同學跟我一樣，來維也納之前就已經會一點。

總譜彈奏也是。我雖然沒學過，但做過類似的事。有次臺北市立交響樂團要考個樂團首席，他們要求應試者用樂團的譜將布拉姆斯《第三號交響曲》從頭拉到尾。應試者自己一個人拉很無聊，陳秋盛老師問我能不能跟著彈。那首曲子只有總譜，沒有編成鋼琴譜。我沒想太多，看著總譜就把它彈出來。當時我不知道那就叫總譜彈奏。沒想到在維也納變成了必修課。

其他輔助課程對我來說就比較難。有很多專有名詞，要聽懂，還要消化進腦袋。

尤其曲式學，老師年紀很大，講話都含在嘴裡，我常常聽不懂他在說什麼。我本來以為他是個老學究，後來才知道他是荀白克的學生的學生，立刻對他肅然起敬。

我想學的很多。過去因為視譜快，呼嚕呼嚕就過去，沒有深入曲子的核心。

我決定好好操自己一下，一次準備十首曲子。我把十本總譜攤開，拿其中一本起來看。人很奇怪。如果只有一本，可能翻一下就過去。可是桌上放了這麼多本，我反而每一本都花很多時間沉浸在裡頭。分析樂曲發現從沒想過的事，就從老師上課丟出的名字和書單去找資料，然後又從書後面的索引找到其他關鍵字，再不斷延伸出去……。我就像摸著石頭往前走。等我回過神，我的四周已經都是書，腦袋裡也亂七八糟。

我把桌上亂成一團的書一本一本歸位，在腦中慢慢整理出對曲子的詮釋。我還沒有機會去指揮。但我把這些曲子都研究透澈，擺在心裡，等著哪天有機會能派上用場。

2

學了一年，同學紛紛開始參加比賽。我也跟著報名東京民音指揮大賽。初賽有一站在維也納。有個在巴黎學指揮的朋友特地過來參加。不過我們第一輪就被刷掉了。比完後大家一起去大吃一頓。聊天時他說：「你知道嗎？我們還要學西洋劍。」

他說巴黎那邊教學生站在指揮臺上要像西班牙劍士，左手必須插在腰際，指揮棒也要揮得俐落優雅，最後動作一定要優雅地收起來。我聽得嘖嘖稱奇。維也納沒

有這樣。偶爾老師會說曲子最後要神氣地結束，不要指完就放下。沒想到同一首曲子，不同國家教的不一樣。我也是大開眼界。

放暑假前，日本助教要我們每個人寫兩百封信到經紀公司毛遂自薦，也要把握樂季結束前去各個歌劇院拜訪擔任要職的校友，問有沒有機會參加面試或甄選。

一百人的樂團才養一個指揮。大家都擠破頭。有同學乖乖寫了兩百封信。我懶得寫信，決定跟交情不錯的日本同學一起去拜訪學長。

我們坐火車出發，打算走慕尼黑，斯圖加特，科隆，漢堡……，最後繞一圈回維也納。日本助教事先幫我們打過招呼。到了斯圖加特，我們去歌劇院票口領票。我們要拜訪的學長剛好是音樂總監，晚上的歌劇就是由他親自指揮。斯圖加特歌劇院在德國排名數一數二。我滿心期待。但看著看著，覺得演出有點無聊。表演結束，我跟日本同學到演出人員出入口等。音樂總監一出來，我們上前跟他自我介紹。

「噢，你們，我知道，你們日本助教有跟我講過。」他說，「不過我現在有點忙。這樣好了，明天早上九點你們到我的辦公室，到時再聊。」

但是隔天我們等了又等，始終等不到他出現。過了很久，有位亞洲面孔的女士過來，告訴我們音樂總監臨時有事，她是歌劇伴奏主任，由她來跟我們談。她帶我們到劇院對面的咖啡廳，告訴我們歌劇院的工作情形。她從頭到尾臭著一張臉，一副看不起人的模樣。日本同學寫了很多筆記。我卻滿肚子火。十點一到，歌劇伴奏主任說她還有工作就離開了。我也決定不要再繼續。

「我要回維也納，」我對日本同學說，「一點意思也沒有。」

日本同學有點驚訝，「不要吧，我們可以繼續走。」他說，「雖然斯圖加特這樣，但我們還可以去科隆，去漢堡。」

日本同學不希望我離開。不過最後我還是拋下他，自己一個人回維也納。

等到開學，大家回學校繼續上課。基本課程上了兩年，有些同學找到工作，之後就休學不念了。像日本同學，考上瑞士一間歌劇院的歌劇伴奏。歌劇伴奏是成為歌劇院的指揮的第一道門檻。那次我也跟他一起去。但他考上了，我沒有。日本同學從此走上職業的道路，我只能乖乖回學校繼續念。

二年級考完期末考，我們這些還留在學校的要選接下來四年的主修。主修有管弦樂指揮，合唱指揮，以及歌劇伴奏。我選了管弦樂指揮和歌劇伴奏雙主修。很多人都選雙主修。大家都想先拚一個主修畢業，剩下的時間再拚另一個。這樣學生票優惠能享受得更久。

決定好主修，我想既然都學了兩年，想再試一試自己的能耐，於是又跑去參加義大利的指揮比賽。那個比賽不大。評審是瑞士籍的指揮大師。第一關彈鋼琴，他坐在我旁邊。第二關指揮樂團演奏一首序曲，大師也在旁邊看。我沒想太多，會什

麼上去就表現出來。結果我不小心矇到了第一名。還是第一個得獎的外國人。

他們說第一名可以跟大師一起工作三個月，要我幾個禮拜後去義大利一個小鎮歌劇院報到。那個小鎮在威尼斯附近，一班火車就到。我覺得很有意思。報到前一天晚上，我坐上夜車，在夜裡慢慢朝著那個小鎮前進。

3

坐了十個小時的夜車，隔天早上六、七點，我終於抵達小鎮。我拖著行李在路上走。路邊有幾個老頭子一臉驚奇地看著我，像是第一次看到亞洲人一樣，嘴裡不知道在說什麼。我覺得很新奇。到了劇院，另外兩個得獎者也來了。他們都是義大利人，年紀比我大。跟我一樣拿指揮第一名的還是學校老師。鋼琴伴奏才剛畢業不久，不過也已經開始在工作了。

大家在歌劇院互相認識，了解接下來三個月的工作。我們要參與《在義大利的

土耳其人》的首演製作，當大師的助理。歌劇製作分ＡＢ卡。我和義大利指揮各跟一組卡司，鋼琴伴奏則是都要彈。排練從早上十點開始，中午休息吃個飯，下午繼續練，晚上才休息。

劇院已經幫我們找好住的房子，我們三個人一起住一間公寓。吃完飯回到家，我們開始分配房間。鋼琴伴奏睡主臥室，我睡客房，義大利指揮睡客廳。之後我們各自回房，說好誰先洗澡。鋼琴伴奏是個賢慧的女生。她主動問：「我要泡咖啡，有誰要喝？」

晚餐吃披薩時我才剛喝過一杯濃縮咖啡，不過我還是說好。喝完沒多久，我就去睡覺。

第二天早上到劇院，剛好對面有一間咖啡店，我沒吃早餐又喝了一杯。開始工作後，我跟著大師，看他排練樂團，跟歌劇伴奏訓練歌手。維也納一、二年級還沒

有歌劇指揮課，只有歌劇伴奏，主要也是在累積自己的曲目。跟在大師旁邊看，我才知道歌劇伴奏在做什麼、歌手在做什麼，職場上大家是怎麼工作。

在義大利那三個月的生活非常規律。每天就是排練、排練，然後下班。我一天喝七杯濃縮咖啡。中午一定吃義大利麵。晚上一定吃披薩、喝啤酒。有時他們出去玩我也會跟。我那組卡司裡有個西班牙男中音很會煮飯。他邀請我們某個週末去他住的地方，他煮西班牙海鮮飯給我們吃。我看他做了才知道，西班牙海鮮飯最後要鋪報紙悶，不是蓋蓋子。

那三個月我學到很多，最主要還是從大師身上學到音樂的處理——碰到德奧系的音樂，該如何保持輕盈。我跟大師處得不錯。他後來在羅馬有個製作，特地找我去當他的助理，幫他整理樂譜、膳弓法。我甚至去過他瑞士的家。他還帶我去走冰河。那是我第一次走冰河。大師說我穿的鞋子不行，幫我套上冰爪。他給我一支登山杖，我們就這樣走冰河。

山杖，自己雙手背後面在冰河上走。我兩手緊握登山杖，沿路都走得戰戰兢兢。

歌劇首演落幕，我的工作也告一段落。我和大家道別，坐火車回維也納。學校的課上沒多久，陳秋盛老師找我回臺灣參加臺北市音樂季，指揮古諾的《羅密歐與茱麗葉》。我跟學校請假。那是我第一次要以歌劇指揮的身分登臺。小姑姑還說到時要特別帶阿公去音樂廳看。

回到臺灣，我跟市交一起排練。前一年暑假回臺灣我曾見過陳秋盛老師，但他沒看到我指揮。這是我相隔兩年再次指揮給他看。我沒想太多，把這幾年學的都用上。可是，陳秋盛老師卻不太高興。

「怎麼回事，」陳秋盛老師問，「我教你的你都忘記了。」

光從外表看，我指揮的方式，跟樂手的互動，已經跟陳秋盛老師不一樣。我想了想，我在維也納學了兩年多，前幾個月還跟瑞士大師一起工作，處理方式可能多

了一些。

「我剛結束三個月義大利密集的工作，」我老實說，「可能是被那個瑞士指揮影響，不知不覺模仿他。」

我不覺得自己哪裡改變。只是學到新的事物，對指揮這件事有更多想法。我的本質沒有變。那些只是加上去的。我不覺得這有什麼。但是，陳秋盛老師卻不以為然。他跟市交的人說：「外國的月亮比較圓嗎？」

4

事後回想，那次我的表現確實很失敗。我沒有經驗，曲子很長，樂團編制又大，我沒有把音樂處理得很好。阿公卻覺得我很厲害。他看到臺上那麼多人都要聽我的，到處跟人家說：「彼（he，那個）阮孫！彼阮孫！」

表演結束，我飛回維也納。學校的課很鬆。雙主修只是多了一門歌劇伴奏。有些藝專上過的課可以抵學分，像和聲學，對位法和音樂史，抵掉就不用再上。為了了解怎麼唱美聲，我們也要上聲樂課。不過老師說我唱得很難聽。

有天日本助教問我，想不想去維也納國立歌劇院代班。日本助教的太太在劇院的合唱團當合唱伴奏，有事得請一個半月的長假。劇院要她找個職務代理，日本助教第一個就想到我。我當然說好。維也納國立歌劇院在我心中的地位太崇高。平常都是在臺下看，現在竟然有機會在裡面工作，我光想就已經興奮得要命。

隔天早上十點，我走去歌劇院。還沒到徒步區之前右邊有道小門。我知道那就是演出人員的出入口。我常常經過，偶爾也會看到樂團團員表演完從那裡走出來。

我踏進那道小門。裡面有個小小的門廳，門房坐在那裡。

「你好，早安哪。」我對門房說，「我要去合唱團排練。」

「喔，你是那個簡先生？」門房拿出名單，找到了我的名字。「好，沒問題。你知道要怎麼走嗎？」

「我不知道，我第一次來。」

「那你等一下。」

門房打電話通知。沒多久，合唱團的副指揮下來，帶我去合唱團的排練室。排練空間很大。合唱團員人山人海，一人一個譜架。鋼琴擺在前方。指揮在最前面。

我的工作很簡單，就是合唱團唱的時候，坐在前面彈鋼琴伴奏。

練習都在排練室。我的作息跟著歌劇院，每天早上就去彈鋼琴。有一次，歌劇院安排了一個特別的演出，由世界知名三大男高音之一來指揮《茶花女》。世界知名男高音以聲樂家的身分聞名，不過後來常常指揮。演出當天早上臨時多了一個排練，是世界知名男高音要過來練合唱團。團員都很興奮。第一次能見到明星，我也非常期待。合唱指揮站在我旁邊，我興奮地跟他說：「世界知名男高音要來指揮耶。」

「是啊，」合唱指揮說，「你不用擔心，照平常一樣彈你的鋼琴。」

「我要是彈錯怎麼辦？」

「放心，他人很好。」

過不久，世界知名男高音來到排練室。大家熱烈鼓掌歡迎。世界知名男高音笑咪咪的，看起來非常親切。

「大家好。那我們從頭開始喔。」

世界知名男高音走上指揮臺，我也坐上擺在他面前的鋼琴。我把手心在褲管上抹一抹，目不轉睛盯著世界知名男高音，等他手一揮我就要開始彈奏。所有人屏息以待。我看著世界知名男高音。他也看著我。我們兩個大眼瞪小眼幾秒後，世界知名男高音對我禮貌一笑，說：「啊，請開始。」

我愣了一下，心想指揮不是應該要先動作？後來我不管了，直接開始彈，世界知名男高音才跟著我的琴聲開始指揮。合唱團順著音樂唱。後來我發現根本沒人在看世界知名男高音。他只是在做動作而已。

除了世界知名男高音來排練室指揮那一次外，代班大部分時間我的工作都很單調，就是一直彈鋼琴。我在合唱團彈了一個半月的鋼琴，後來他們推薦我去考劇院的歌劇伴奏。我去考，不過沒考上。

我回頭準備指揮班一年一次的班展。以往班展都是在校內的表演廳，那年學校特地租了維也納樂友協會的小廳。我跟同學平分史特拉汶斯基的一個組曲。他指揮前面幾段，我指揮後面。我沒什麼機會指揮整首曲子，除了參加比賽。只是大的比賽幾乎都沒我的份。

瑞士日內瓦指揮比賽初賽失利不久，我接著參加法國貝桑松指揮大賽。這次我一路過關斬將，通過初賽、複賽，晉級到準決賽。準決賽要比歌劇和清唱劇。歌劇是《佩利亞斯與梅麗桑德》其中一個場景。比賽真的在歌劇院。指揮要站在樂隊池裡，前面是樂團，男女主角兩個人坐在臺上演唱。

那齣法文歌劇我一知半解。我第一次站在樂隊池裡指揮，沒想到裡面會那麼熱，指沒多久就開始滿頭大汗。我指著指著，翻譜時正巧一滴汗滴到眼鏡上。我一下慌了手腳，突然什麼都看不到。法文很討厭，他們很喜歡耍嘴皮子，一拍裡面有很多音。譜一翻過去，我不知道歌手現在唱到哪裡。我覺得自己好像沒有跟上。好像沒有帶好樂團。好像亂掉了。我想也沒想，決定把音樂停下來。

「很抱歉，」我回頭問坐在觀眾席二樓包廂的評審，「我可不可以從剛才那裡再一次？」

「可以。」評審回答。

我翻譜回去，找到出錯的地方，把歌劇接下去指完。

指揮清唱劇倒是非常順利。清唱劇是德文，光是跟合唱團講咬字就有加分。只

不過最後我還是被刷了下來。

我沒想太多。參加比賽我本來就沒什麼壓力，能看別人怎麼指揮比較重要。比賽期間我一天到晚去打電動，還跟另一個大陸參賽者變成搭檔，一個人開車，一個人射擊。我打到身上沒錢付住宿費。進到準決賽有獎金。我還跑去祕書處問可不可以先給我錢。

我留下來看決賽。指揮系的日本學長最後拿到第一名。我也很高興。賽後交流時間，我聽別人講八卦，跟評審聊天，想知道自己哪裡可以改進。「其實你都滿好的，」有個評審說，「我們也在想是不是能把你弄進決賽。」

「但你就是停下來了，」他接著說，「你要知道，歌劇停下來是大忌。在歌劇院，演出絕對不能中斷。」

歌劇演出停下來是大忌。評審說了我才知道。其他人說什麼我已經忘了，只有這句話始終留在我的腦袋。

5

到了四年級，我的課只剩鋼琴，文獻學，指揮，和歌劇伴奏。我差不多要開始寫論文。但我還沒什麼想法。

有天上歌劇伴奏課，老師教貝爾格的《伍采克》（Wozzeck）。人有時候很莫名其妙。我一下就被「伍采克」這個字吸引。它光是念起來就讓我很有感覺，就像「馬勒」一樣。實際上了之後，我發現這齣歌劇非常厲害，結構有精巧的設計，雖然是二十世紀的音樂語言，但也用了很多巴洛克和古典的曲式，整部歌劇就像個藝術品。

我買了總譜和歌劇伴奏譜回來自己研究，也去找了文學原著，越看越覺得屬害。這齣歌劇很難，我卻完全對它著迷。我去維也納國立歌劇院看了兩次演出。兩次都由不同人指揮，歌手也有點不一樣。我甚至跑去奧地利國家圖書館找貝爾格當初寫的鋼琴總譜手稿。手稿不能外借。我付錢給館員請他複印兩份。有次上課，我跟歌劇伴奏老師說我實在太愛這個曲子了。老師聽完，問我碩士論文要不要就寫

《伍采克》，說它的歌劇伴奏譜很特別，跟過去把總譜上所有聲音濃縮起來不一樣，幾乎變成另一首單獨的鋼琴曲，中間改編的思維有些轉變。

我想了想，這是個好點子。我攤開《伍采克》的總譜和歌劇伴奏譜，把這些東西抓出來。我寫得很認真，最後附上出處，就這樣把論文寫完。

論文過關後，我開始準備畢業考。我心想既然是畢業考，就要考得轟轟烈烈。

畢業考分對內考試和對外音樂會。對內考試要指揮樂團排練，以及彈一首鋼琴曲。

鋼琴曲我挑了布拉姆斯《第二號鋼琴協奏曲》。鋼琴老師也說我應該挑戰。

對內考試順利結束後，我開始思考對外音樂會的演出曲目。我想了老半天，《伍采克》的音樂始終吸引著我。我發現貝爾格為了推銷作品，曾經從整齣歌劇挑了三段組成《歌劇伍采克的三個片段》，可以在音樂會上演奏。我拿著這首曲子，跟指揮教授說我要做這個。

「你熟《伍采克》？」指揮教授問。

「熟，我非常熟，」我補充說，「我的論文還是寫《伍采克》。」

「通常沒有人會在畢業考選這麼有挑戰性的曲子，你知道，大家都選最穩的。」

指揮教授是個職業的指揮家。他接著說：「但這也沒什麼大不了，《伍采克》我也指過。既然你有興趣，畢業考就演這首。」

我把這件事告訴歌劇伴奏老師。他也興致勃勃。「你很有勇氣，我們一起來做。」他幫我找來一位女高音。我們還去跟一位曾唱過伍采克這個角色的獨唱家上課，學習介於唸與唱中間的技法。那位獨唱家非常有名。我也學到以後該怎麼帶歌手。

學校安排下奧地利省音樂家管弦樂團來幫我們演奏。樂團平常都演奏交響樂，沒想到會演這種曲子，也覺得很有趣。雖然很難，不過大家都練得很開心。

隨著畢業考音樂會逐漸接近，學校開始貼出海報。畢業考音樂會在維也納樂友協會的金色大廳舉行。彩排時我第一次站到金色大廳的指揮臺上，心情突然非常激動。樂友協會一八四二年開館。我想到布拉姆斯曾站在這裡，馬勒曾站在這裡，理查．史特勞斯，托斯卡尼尼，卡拉揚，伯恩斯坦⋯⋯全都曾站在這裡。現在我也站在這裡。我不能搞砸。我必須對得起這個指揮臺。而我也清楚知道我做得到。

到了畢業考音樂會當天，開始之前，我跟其他三個畢業生在後臺聊天，突然聽到外面有人大喊：「簡！簡在哪裡！」

我們還搞不清楚發生什麼事，就看到有人衝了進來。是一、二年級帶過我，已經退休的老教授。老教授終身奉獻給教育。學校邀請他回來當我們畢業考的評審。

老教授看見我，直接衝到我面前。

「簡！你瘋了嗎？畢業考選這種曲子，從來沒有人這樣選！」

「可是這個曲子我很喜歡，」我向他解釋，「難得有機會演這種曲子也不錯。」

「你瘋了？不要開玩笑，這可是你的畢業考！」

「應該沒問題吧，練習滿順利的。」

「到底行不行？」老教授問。

「可以的，沒問題。」我說。

畢業考音樂會開始，我站上金色大廳的指揮臺，照平常練習那樣表現，順利把整首曲子演完。

後來評審開會給成績，我獲得全票通過。老教授非常高興。音樂會結束後，他心情愉快地到休息室來找我。

「老天，我真不知道該怎麼形容。的確，很難得在這種場合聽到這個曲子，還演得不錯。」

老教授滿臉笑容說：「我以你為榮。」

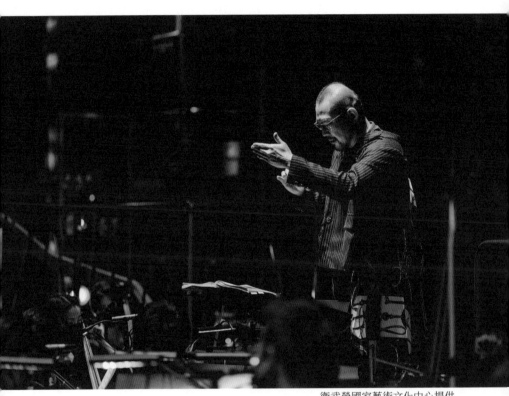

衛武營國家藝術文化中心提供

6

管弦樂指揮一畢業，我馬上接著有工作。指揮教授把我推薦給維也納室內歌

劇院。面談後，劇院老闆跟我簽了一個製作合約，隔年三月要演出歌劇《四個莽

漢》。我很喜歡這齣歌劇。前一年義大利小鎮歌劇院邀請我回去客席指揮一場音樂

會，我曾在那裡看過演出。劇院老闆找了一位俄國老導演來導這個製作，搭配我這

個年輕小伙子。俄國老導演從共產時代就在莫斯科大劇院擔任駐院導演，認識非常

多我平常只會在唱片或書上看到名字的人，甚至連蕭士塔高維奇也認識，還導過他

的作品。

我從鋼琴排練開始參與。每個歌手都是簽約過來。歌劇原始版本是威尼斯方言，我還去找以前文建會歌劇研習營教歌劇伴奏的義大利老師教我那些變音。練了幾天後，歌手集合起來由我指揮練習，接著開始進入舞臺排練，演出前兩個禮拜再開始跟樂團排練。排練一個接一個。我自己在心裡做名詞對照。有些中文沒有的我就自己發明，才發現很多名詞臺灣都沒有。

後來我順利完成演出。那是我第一次在歐洲指揮歌劇。結束後，劇院老闆馬上跟我簽隔年另一個製作。我一邊工作，一邊在學校繼續修歌劇伴奏的課。有一天，日本助教找我去當學校樂團的助理指揮。校長想突破學校保守的演奏風氣，決定參加維也納現代音樂節，可是沒有老師願意幫忙練習。各聲部的老師都是維也納愛樂的成員，熟的都是理查‧史特勞斯以前的東西，對現代音樂完全沒有辦法。校長不

知道該怎麼辦，日本助教就向他推薦我。

學校跟我說要演兩首曲子。我開始分部練習，一堂課只練一種樂器。先練大提琴，接著練中提琴，每一部練完再把他們兜起來。然後練木管，銅管，打擊樂，接著把管樂兜起來。再來就是把弦樂加上管樂兜起來。我變化各種可能的拍子組合，前後練了非常多次。我把樂團練到客席指揮到時候怎麼指都可以，就等他過來。

客席指揮是一位匈牙利指揮。演出前幾天他來練，樂團一點問題也沒有。其中一首曲子是歌劇。獨唱的女高音很晚才到。匈牙利指揮要先跟她過一下音樂，要我彈伴奏。曲子沒有鋼琴譜，我直接從總譜裡面彈。

「哇，」匈牙利指揮驚呼，「你還滿厲害的嘛。」

實際演出時，有首曲子我也在外場指揮另一組樂團。匈牙利指揮和演出樂團在

舞臺上。到了那段再打開觀眾席的門，讓我們外場的樂聲傳進去。

匈牙利指揮很滿意我做的工作，覺得我很有意思。結束時，他跟我留聯絡方式。

「下次有類似的 case，我可以請你當我私人的助理指揮嗎？」

「好啊。」

我沒想太多，直接就答應了。

暑假時，日本助教原本打算安排我去美國檀格塢音樂節。小澤征爾在那裡教。

他覺得我應該去認識。不過之前考上歌劇伴奏的那個日本同學說他不去日本太平洋音樂節了。日本助教問我有沒有興趣去當助理指揮。但我只能選一個。我想了想，

我英文已經忘得差不多，日本又離臺灣比較近，可以順道回家，最後決定去太平洋音樂節。

我坐飛機過去。飛機上都是維也納愛樂的首席。平常我不是在臺下看，就是在學校走廊看到他們在抽菸。沒想到現在竟然能跟他們一起坐飛機。到札幌第一天，我還跟他們一起坐巴士。他們看我是新人，開口跟我聊天。

「你知道我們有辦伯恩斯坦指揮大賽嗎？」

「我去年剛畢業，今年第一次來，因為我同學不幹了。」

「年輕人，之前好像沒看過你。」

我當然知道。伯恩斯坦指揮大賽是全世界矚目的大比賽。評審是伯恩斯坦合作過的經紀公司老闆，交響樂團首席，音樂院院長，唱片公司總裁……。得獎者可以跟伯恩斯坦合作過的樂團一起演出，還有機會錄專輯。

「我知道，」我說，「那個很精采。」

「你沒有報名？」

報名要附指揮的影片。我沒有留存自己指揮影音的習慣，頂多只有班展的側拍，從來沒想過要參加。

「沒有。」我回答。

他們之中有人說：「可能程度還不夠吧。」

我沒講什麼，只是笑了笑。

到了太平洋音樂節會場，工作人員說明我的工作。除了協助指揮，像推廣音樂會這類比較小的演出我也要去指揮。音樂節總共六個禮拜。第一個禮拜大家報到、練習，第二個禮拜的週末舉行開幕音樂會，接下來幾個禮拜分別演奏不同套曲目，第五個禮拜則是要去其他地方巡迴。到了第六個禮拜初，大家就鳥獸散。

我乖乖當我的助理指揮。排練時我跟在藝術總監旁邊，告訴他樂團聽起來怎麼

樣。那一年剛好碰到廣島原子彈爆炸五十週年，藝術總監答應要幫紀念音樂會寫一首曲子。下午藝術總監要回去休息。我陪他等車的時候，他突然對我說：「我看得出來你很有想法，」他雙眼凝視著我，「我看你的眼睛就知道。」

我回看藝術總監。不知道他想要做什麼。

「理查・史特勞斯《英雄的生涯》你熟嗎？」藝術總監問。

「我很熟，只是沒有在音樂會上指揮過。」

「這樣的話，晚上你可不可以幫我練習？我就在旁邊看，告訴樂團怎麼做。」

我說沒問題。那天晚上，藝術總監到排練場，叫我上去練。結束後他說：「非常好。所以你很熟這個曲子？」

「是啊，只是沒在音樂會上指揮過。」

我又講了一次，之後就回去了。

隔天中午，我突然接到電話。藝術總監要趕紀念音樂會的曲子，沒辦法來排練，下午的排練由我來帶。我嚇了一跳，心想怎麼這麼突然。到了排練場，不只演奏的老師，連其他負責指導學員的維也納愛樂首席都來了，全部坐在臺下看，好像事先講好一樣。我覺得有點奇怪，但也管不了那麼多，直接上去練。練完後，晚上藝術總監出現了。

「聽說你練得不錯？」藝術總監問。

「我不知道，可能還可以吧。」我說。

我跟在藝術總監身邊繼續排練。休息時，有人通知我音樂節的總裁要找我。我沒想太多，去到總裁辦公室。

「大家都跟我說你下午練得不錯。是這樣，你知道伯恩斯坦指揮大賽？」

我說我知道，總裁接著問：「聽說你沒有報名？」

「沒有。報名規定要附指揮的影片，但我沒有那種東西。」

「原來如此。是這樣，剛才維也納愛樂那些首席跟我說，他們要全體推薦你去參加伯恩斯坦指揮大賽。」

總裁說完後，我愣了幾秒才反應過來。

「……這樣很好啊。」

「今天下午的排練就算指揮過了，維也納愛樂那些首席全都同意，你不用再參加初賽。大會之後會另外再跟你聯繫，告訴你複賽的事。」

「……很好啊。」

我高興到腦袋一片空白，只說得出這句話。

那天晚上排練完，維也納愛樂的首席紛紛走過來向我道賀。「幹得好。」「不

錯喔。」「真有你的。」我一直說謝謝你們、謝謝你們，心裡高興得要命。我想也

沒想到。我連報名資格都沒有的指揮大賽，竟然糊裡糊塗進了複賽。

7

那年十月，我飛去耶路撒冷參加複賽。以色列算是危險的地方。他們要求一定要團進團出。評審、參賽者和大會工作人員全都住同一間飯店。飯店附近有女軍人，每個都長得又高又漂亮，但是身上都背著槍。

集合完，我拿到大會手冊。大賽名額本來寫好複賽取十六個，我是第十七個，被放在最後面。晚上回房間，我拿手冊一翻。太平洋音樂節的日籍駐節指揮在裡面。他已經是很有名的指揮。翻到下一頁，德國某歌劇院的音樂總監也在裡面。再

往後翻，甚至還有一個根本是伯恩斯坦帶出來的弟子。我快嚇死了。每個參賽者都有頭有臉。我不知道自己來這裡幹麼。

複賽每人有一小時，要指揮兩首曲子。我還是跟平常一樣，會什麼上去就表現出來。其他人指揮時我也坐在二樓觀眾席最後面看，表現得好我就乘機偷學幾招。

結束後宣布六個進入決賽。結果我糊裡糊塗又進了決賽。

我沒想太多，輪到我就上去指揮。決賽中午比完，下午四、五點才宣布大獎得主。大家先回飯店，時間差不多再一起坐巴士過去。去的時候剛好碰上堵車。等我們到會場，記者會已經結束了。

結果我一走進去，每個人看到我就說「恭喜」。我滿頭問號。大會的祕書長走過來跟我說：「恭喜，你得到了特別獎。」

我還沒搞清楚狀況，他接著說：「佐渡先生得到大獎，但我們評審都覺得你

非常有潛力，希望能給你一些鼓勵。耶路撒冷市的市長願意以他的名義出一個特別獎，提供五千塊美金作為獎金。」

「什麼？真的嗎？」

我簡直不敢相信。大獎是太平洋音樂節的日籍駐節指揮一人獨得。我沒有錄音，沒有音樂會能指揮，但我還是非常高興。

當天晚上新聞就出來了。隔天是頒獎典禮和音樂會。早上我接到駐以色列代表處的電話。

「恭喜，你得到特別獎。」代表處的人說。

「謝謝，我也很開心。」

「有件事要跟你商量一下……」

我問什麼事，代表處的人說：「大會祕書處跟我們聯絡，說大陸大使館那邊很

不高興，跟他們抗議，要求我們的國旗不能出現在臺上⋯⋯」

從比賽第一天開始，十七個參賽者的國旗都在臺上。我們的青天白日滿地紅也是。我不懂為什麼現在突然不行。

「你到時候上臺領獎，主辦單位會特別介紹，大陸不喜歡這樣⋯⋯」

代表處的人嘟囔幾句，接著又說⋯

「你知道，我們在以色列這邊也是很辛苦。我們代表處只有那一面國旗。最重要的是，那面國旗不能有事⋯⋯」

我聽出他話裡的意思。他的意思是⋯拿掉也沒關係。

我回答我知道了，代表處的人似乎鬆了一口氣，交代我祕書長問就這麼跟他說。過沒多久，大會祕書長打電話過來。

「你們代表處有跟你聯絡？」祕書長問。

「有。事情我都知道了。」

「你想怎麼處理？以我們的立場，我們尊重每一位參賽者，畢竟你就是代表你的國家。當然我們知道這之中有些政治問題。」

這時我不知道從哪裡冒出一股愛國情操，說：

「請你跟大陸大使館說，如果他們堅持一定要拿掉我的國旗，那我上臺領獎時，會親手拔掉他們的五星旗。」

聽完我的回答，祕書長說：「我知道了。謝謝。」

後來時間差不多，大家一起坐巴士到會場。頒獎典禮前，大家一邊喝飲料一邊聊天。我去上廁所時，看到兩個一看就是大陸人的男人，穿著西裝，走路叩叩、叩叩響。他們看我是張東方臉孔，出聲把我叫住。

「問一下，參賽者在哪兒？」

我指著其他人說：「在那裡。」

他們朝我指的方向走過去，其中一個還回頭多看了我一眼。他們找到他們的大陸參賽者，把她帶到一旁講話。等我上廁所回來，他們還在跟她講。

過了一陣子，大陸參賽者回到我們這邊。那兩個男人離開，走的時候還瞪了我一眼。

「怎麼了，你們大使館？」我問大陸參賽者。

「是啊，跟我講什麼要我去跟大會抗議，說什麼你們臺灣的旗子不能在臺上，有違什麼原則。」

「是喔，那你怎麼說？」

大陸參賽者的個性有點像傻大姊，她說：「我跟他們說，我連我自己旗子是哪一個都不知道，我要去跟人家抗議什麼？」

之後沒多久，頒獎典禮開始了。我上臺領獎。駐以色列代表處沒有半個人來參加。但是所有人的國旗，包括我們的青天白日滿地紅，都好端端的在臺上。

《8》

隔沒多久，學校又找我回去幫忙排練。這次校長想找知名的校友回來指揮，第一個就找祖賓・梅塔。我乖乖排練樂團。梅塔來就當他的助理。正式演出時我不用上場。日本助教希望梅塔能看一下我指揮。音樂會前的彩排，梅塔跟我說：「我下去聽一聽音響，你來指揮一下。」

我上去指揮一段，照平常那樣把拍子打得很清楚。結束後，梅塔回來，給了我一句話：「記住，指揮不是只有指揮前面，」他說，「你的背也要指揮。」

他的意思是：觀眾會從你的背影感受音樂。梅塔這麼一說，我才第一次注意到背後的觀眾。以前我只想著讓面前的樂手清楚知道我要什麼，從來沒想過觀眾也在看著我。指揮時背也要指揮。我把梅塔說的話記在腦袋。

彩排結束，我的工作也告一段落。我回到維也納室內歌劇院排練新的製作，一邊在學校繼續修歌劇伴奏的課。日子過得很安穩。新年前後那陣子，有一天，之前來學校現代音樂節客席的匈牙利指揮打電話給我。

「我過幾天有事會去維也納一趟，你在嗎？」

我回答在。他問：「我們可不可以碰個面？」

匈牙利指揮人非常好，他太太也是，我很樂於見到他們。

「好啊，當然好。」我回答。

我們說好時間，約在樂友協會的小廳碰面。那天剛好沒人用。匈牙利指揮似

乎跟那邊很熟。我們聊了彼此的近況。匈牙利指揮知道我有保留學校歌劇伴奏的主

修，問起學校的事。

「最近在彈什麼歌劇？可不可以彈給我聽？」

我沒想太多，覺得好玩就彈。匈牙利指揮聽完後，想了一下，接著問我：「有

沒有興趣到德國工作？」他說，「有個在德國算大的歌劇院，想請我去當音樂總

監。你有沒有興趣跟我一起去德國工作？」

我想也沒想就回答⋯「沒有。」

匈牙利指揮嚇了一跳。「你說什麼？」他再確認一次，「你沒興趣？為什麼？」

「我在維也納過得很好。教授幫我安排在當地的小劇院工作，每年有一個製作，

學校有時也會找我回去幫忙排練。而且我們其中一個助教快退休了，教授正考慮讓我

去接他的位子。我有工作，生活也穩定。這裡一切都很好。我為什麼要離開呢？」

聽完我的回答，匈牙利指揮還是非常震驚。後來回去，我被全世界的人臭罵一頓。

「你瘋了嗎？」「拜託，德國歌劇院耶！多少人夢想在裡頭工作？」「大家擠破頭面試、甄選都進不去，現在有人請你去你不要？」

「可是我覺得維也納很好啊。」

我為自己解釋。日本助教聽了簡直想扭斷我的脖子。

「你別想了。你真的想在維也納成就什麼事，都是出去了以後才能再回來。一直待在維也納，你就只會是現在這樣而已。」

後來我想了想，如果我留在維也納，當了助教，我就得一天到晚教學生。雖然偶爾可以去外面表演，可是時間也很少。但是去歌劇院，我就是全心全意弄歌劇。

既然我那麼喜歡歌劇，去歌劇院裡工作不是正好嗎？

我沒有拖太久，就答應匈牙利指揮要去德國。他很高興我改變心意。五月我在維也納室內歌劇院的製作演出時，德國萊茵歌劇院的老闆特地來看我指揮。結束後他說：

「匈牙利指揮有跟我講你的事。看了演出，我覺得很好。回去我再把合約寄給你。」

收到合約後，我看了看，傳給匈牙利指揮，問他能不能幫我看一下，因為我完全不懂這種東西。匈牙利指揮看完後說：「老闆怎麼給你那麼少薪水？真奇怪，我來跟他談一談。」

沒多久，新的合約寄來。薪水差很多，但我也沒特別在意。六月匈牙利指揮找我去德國埃森現代音樂節當他的助理。排練時我幫忙聽樂團的聲音，正式演出也上場指揮另一組樂團。劇院老闆也來了。我們就在那裡談定。

過了幾天，德國歌劇院打電話來說有個瑞典鋼琴伴奏要離開，問我要不要接手他的房子。我得準備去太平洋音樂節，就跟劇院說好。我妹在科隆。她幫我去看房

子，處理交屋手續。飛去太平洋音樂節之前我抽空去了一趟。房子很小，在頂樓，不過很乾淨。

那年太平洋音樂節第一套和第三套節目都要做歌劇。他們知道我音樂節結束就要去德國歌劇院工作，第一套節目的指揮說：「很好啊，杜塞道夫，我去客席指揮過。」第三套節目的美國指揮說：「你要去德國？我覺得德國劇院不怎麼樣。你為什麼要去那邊？你應該去大都會歌劇院。」

「反正有機會我就去啊。」我說。

八月初太平洋音樂節結束，我回維也納打包家當。日本助教幫我找到一對母女接手我的房間。我帶走所有樂譜，書，ＣＤ，衣服，還有棉被，只留下鋼琴和大同電鍋。其實我不想離開。這裡有太多記憶。整個維也納都讓我很留戀。我不知道未來會走上什麼樣的路。我心裡想：以後有機會，我要再回來這裡。

三分鐘前，一分鐘內

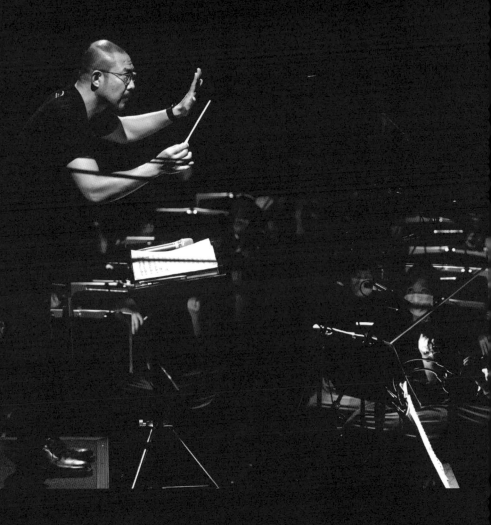

德國時期 ╱ 一九九六年至二〇一八年

1

到德國休息沒多久，八月中我就開始工作。第一天上班，匈牙利指揮就跟我說：「劇院是個複雜的地方，跟宮廷一樣。」他說，「你要記得，在歌劇院要生存，排練前三分鐘再到劇院，排練完一分鐘之內一定要離開，不然你馬上就會陷入八卦亂局之中。」

新的樂季從九月開始。我去的時候，劇院公告欄已經貼出整個樂季的所有演出節目，卡司也已經公布。我發現隔年五月會演《伍采克》。可是指揮那一欄寫著

「未定」。看到《伍采克》我眼睛都亮了。我跑去問匈牙利指揮。他是劇院的音樂總監。他要我別想那麼多，先專心彈我的歌劇伴奏。

我一開始去的身分是歌劇伴奏兼指揮。大部分彈伴奏，偶爾才能指揮。歌劇伴奏主任會分配工作，告訴我哪齣劇是我彈。進劇院前我光是彈過的歌劇就已經有四十幾齣。我鋼琴彈得很好，比較難的歌劇都會排我去彈。有時排練真正的指揮不會來，我們這些歌劇伴奏就要幫忙指揮。

有一次《莎樂美》的戲劇排練，歌劇伴奏主任自己彈，叫我去指揮打拍子。我一指下去，他就嚇一跳，不知道我真的會指揮。過不久舞臺排練，歌劇伴奏主任一樣派我去指揮。那齣歌劇節奏有點複雜。中間休息時，我跟一個老資格的歌手一起抽菸。

「年輕人，歌劇指揮其實很簡單，」老資格歌手對我說，「不管發生什麼事，

「只要每一個小節的第一拍從上面清清楚楚打下來，我們全部都會歸位。」

後來我照他說的試驗，發現真的是這樣。

歌劇伴奏主任覺得我指揮得不錯，曲目也知道很多，一直只有彈鋼琴很可惜。

劇院有時班排不過來，他們知道我會指揮，也有意思在正式演出叫我上場指。但是最後都被匈牙利指揮擋了下來。

「你現在指揮，等於沒有排練就要上去。」匈牙利指揮說，「你是新人，重要的是跟樂團、跟歌手培養感情和默契。要怎麼培養感情和默契？就是靠排練。」

匈牙利指揮叫我半年先不要動，按照原本的安排，隔年二月再登臺指揮輕歌劇《遠方來的表親》。我很不服氣。我明明就會指，卻都只能幫指揮彈。但不讓我指揮也只好忍。

劇院工作量很大。匈牙利指揮的製作我都要當助理，幫他整理樂譜，排練時

聽樂團的聲音；有些演出我也要在樂隊池裡彈大鍵琴，鋼片琴，或古鋼琴。有時其他歌劇伴奏請假，我要幫忙代班。排練前歌手想多練習一下，我也要去幫忙彈。如果有給贊助商的特別音樂會，也常會有臨時排練。有時我負責的歌劇排練都在同一天，軋不過來就得加班。

過完新年，我開始排練二月要演出的輕歌劇。那是我在歌劇院的處女秀。我照平常一樣排練。有天去劇院，我發現公告欄上《伍采克》指揮那一欄還是空的。我忍不住又跑去問匈牙利指揮。

「《伍采克》會排指揮嗎？」

「可能是其中一個首席駐院指揮吧，他經驗很多。」匈牙利指揮說，「但還沒決定，時間還早。」

《伍采克》是前一年的製作。聽說當初劇院找客席指揮來，練習過程跟樂團

之間很不愉快，歌手也不想再跟他合作。劇院還沒找到適合的人，所以一直掛在那邊。

「你可不可以幫我一個忙？」我跟匈牙利指揮說，「我想指揮《伍采克》。」

「你指過？」

「我畢業考就是演《歌劇伍采克的三個片段》，非常熟。」

匈牙利指揮說有機會他會跟劇院老闆講一下，看老闆怎麼決定。我繼續排練我的輕歌劇。演出前兩天總彩排，開始之前我在下面樂隊池。劇院老闆突然出現，走到前面用中文說：「樂團太大聲。」

那是我教他的中文。對歌劇指揮來說這句話最傷人。每次我們見面他都會講這一句當開場。

「還OK嗎？」劇院老闆問。

「還OK。」

「我知道《伍采克》的事。匈牙利指揮說你有興趣。」

「對，我很有興趣。」我老實回答。

「這個輕歌劇先弄完，看首演怎麼樣再說。」

講完後，劇院老闆走到後面。我沒想太多，照平常那樣練習。總彩排結束，我正準備收拾東西，劇院老闆又從觀眾席走過來。

「嗯，指得不錯。」劇院老闆直接說：「《伍采克》就由你指揮了。」

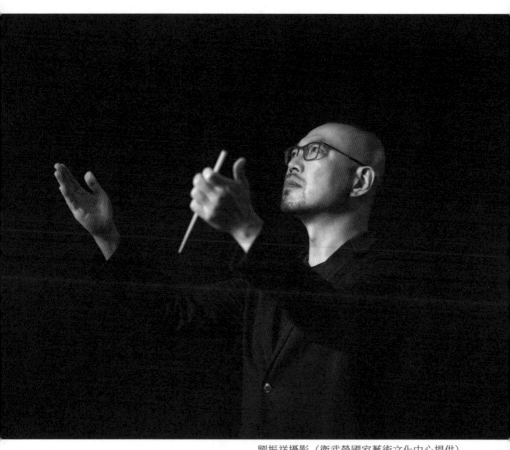

劉振祥攝影（衛武營國家藝術文化中心提供）

2

能指揮《伍采克》我高興得要命。過幾天輕歌劇首演，我照平常練習那樣表現。輕歌劇有很多對白串場。有個橋段是某個角色帶旅行團進來，說有個表兄是從印尼來的。演那個角色的是一個很老資格的歌手。串場時他說：「我們不只印尼，連指揮都是從臺灣來的呢。」

聚光燈照在我身上。大家鼓掌歡呼。我回頭對觀眾敬個禮。

輕歌劇順利演完，國家音樂廳交響樂團邀請我回臺灣指揮一場音樂會。國家音

樂廳交響樂團的前身是聯合實驗管弦樂團，是我小時候心中臺灣的頂尖樂團，能指揮他們是我的夢想。我跟劇院請假飛回臺灣。進去樂團，我發現團員很多是以前的學長姊，甚至還有老師輩。我滿心期待。但練習下來，我卻一點滿足感也沒有。我本來以為這個樂團什麼都做得到，實際指揮才發現跟想像有落差。

演出前一天，我跟樂團到舞臺上排練。第一個排練排到一半，我聽到銅管那邊有摔椅子的聲音。我朝聲音方向看過去。有個首席對旁邊另一個首席罵了一句，接著大步走下舞臺，砰的一聲甩上側門。我嚇了一跳，不知道發生什麼事。另一個被罵的首席也沒有看我。樂團首席叫我繼續練。我非常驚訝，但也只能把練習弄完。最後整個音樂會平淡無奇地結束。我心裡沒有留下任何東西。我忍不住納悶，當時那個最頂尖的樂團跑哪裡去了？

兩、三個禮拜後，我去維也納看他們創團以來第一次出國巡演。表演還是一

樣。我心中沒有太大驚喜。結束後我跟幾個熟識的團員吃個飯，之後就回德國。

劇院臨時叫我去指揮一齣芭蕾舞劇的新製作。本來要指揮的人先去指揮另一個芭蕾舞劇，所以排我去頂。以前我從沒指揮過芭蕾舞劇。我去芭蕾舞排練場跟舞者排練，學習看舞者的腿。腿比較長的速度要放慢。如果是雙人舞或獨舞速度也要稍慢，群舞的速度則是要偏快。他們每個排練都會找一個錄音，希望我照那個錄音的速度演奏。我對曲子的詮釋有自己的看法。但要配合舞者，只能想辦法自己消化。

排練芭蕾舞劇的同時，我也開始排練《伍采克》。我對這齣歌劇早就滾瓜爛熟。雖然沒指揮過整齣歌劇，但我有完全的把握。我先跟歌手過音樂。接著開始練樂團。我拿樂團首席的譜來看。同樣的音樂，他們有些地方習慣打的拍子跟我知道的不一樣。我把樂團演奏的傳統跟我自己原本對音樂的感覺融在一起。總譜上有些橋段有舞臺樂隊。有的版本是在臺上現場演奏，有的是預錄播放。我們劇院是用預

錄播放。舞臺上還有一組弦樂四重奏。但劇院的製作是由樂隊池裡的首席們現場演奏。

練習很順利。排練沒多久,歌劇伴奏主任就跑去跟劇院老闆說應該要讓我轉指揮。我跟樂團單獨練習五次,加上跟歌手一起練三次,最後彩排,總共練了九次才上場。我一樣照平常的樣子表現。演出時我還是很激動。比起畢業考的三個片段,我更加體會《伍采克》整齣歌劇有多厲害。我演得汗流浹背。演完還跟歌劇伴奏主任和助理導演一起去吃喝一頓。

隔天劇院老闆把我叫去他的辦公室,決定將我原本歌劇伴奏的合約換成駐院指揮。他提到《伍采克》,還有我一下子在幾個月內什麼劇種都指過了。祕書跟歌劇總監也在。老闆辦公室有個暗門,一推就到歌劇總監的辦公室。談完合約,我跟著歌劇總監過去談下個樂季要指揮的演出。

節目表已經差不多排好，只剩一些還沒定。歌劇總監說某些演出原本排給別的指揮，現在有我加入，換成我指揮也不錯。我們討論了一下，最後排定九齣歌劇，兩齣芭蕾舞劇，和一場歌劇音樂會。我還是要兼歌劇伴奏。我自己的製作有時也要我彈。但下個樂季開始，我就變正式的駐院指揮。

3

一個多月後樂季結束，劇院開始放暑假。我飛去太平洋音樂節。除了當助理指揮，我也有正式的音樂會能指。原本的駐節指揮那年做完就要走。他們邀請我隔年來擔任駐節指揮。我很喜歡札幌，想都沒想就答應了。

回德國過完剩下的暑假，沒多久劇院進入新樂季的排練。有天早上，我清晨四、五點就醒了，比平常八點起床還早。既然醒了，我決定去泡咖啡。弄到一半，電話突然響。我納悶這時怎麼會有人打來。上面顯示的國碼是臺灣。

「我是國家音樂廳交響樂團的行政人員，」電話另一頭說，「我們下禮拜有一場音樂會可能會開天窗，你有沒有空回來幫忙救火？」

行政人員說原本的指揮臨時要開刀，沒辦法去臺灣。那個指揮剛好在杜塞道夫，他們因此想到我。我看一下自己的行程。我正在參與一齣新的歌劇製作，幫匈牙利指揮排練。那齣歌劇有大量合唱團的片段，所以他安排他指揮幾個場次，雖然他沒弄得很好，但也不能換我上陣，我因此有點懶洋洋的。行政人員說的日期剛好是歌劇演出的時間。我不用上臺指揮，演出應該不用在。

「我晚點上班問一下劇院，可不可以再跟你們說。」

十點到劇院，我問匈牙利指揮能不能請假。劇院同意後，我回電給國家音樂廳交響樂團說我可以回去。時間有點倉促。演出曲目有一首我從來沒聽過，趕緊買譜回來看。

隔一個禮拜飛回臺灣，我才知道那首曲子臺灣也沒有人演過。團員似乎覺得很有趣。第一次排練，感覺跟上次完全不一樣。他們跟我的互動很活潑，甚至還會開玩笑。第一首曲子練習時，管樂有個地方亂掉了。管樂器演奏有分單吐和雙吐。單吐用舌頭，雙吐則是舌頭和氣交替。我停下來，問：「這裡你們是用單吐還雙吐？」

他們回答：「我們在亂吐。」

這種愉快的氣氛一直持續到演出。整場音樂會大家演奏得很盡興。我也很高興。好像找回一點以前對他們樂團的感覺。

回德國之後，我又有其他代打機會。有天排練回家，我接到阿姆斯特丹國立歌劇院打來的電話。他們聽說我指揮過《伍采克》，問我能不能去代打。原本的指揮身體不太舒服。演出剩下三場，前兩場一定要我指，第三場到時候看那個指揮身體的狀況。

禮拜三接到電話，禮拜五就是第一場演出。我馬上跟劇院講。劇院說：「知道

啊，電話是我們給的。」就讓我請假。

禮拜五中午我坐火車過去。他們演出都是七點半。為了我，那天八點才開演。

之前在劇院我們練了九次才上場，現在我只有半小時。我拿樂團首席的譜來看，跟

他們說有些地方我會怎麼比。樂團處理完，緊接著去歌手休息室拜訪。之前看到歌

手名單，唱主角伍采克的人是當時全世界最有名的歌手之一，也是我在維也納念書

時臺上的伍采克。他就是伍采克。現在我竟然要指揮他。我的心臟狂跳不已。去

到伍采克的休息室，他正在化妝。伍采克叫我坐下來，把椅子轉到我面前，跟我對

看。

「應該都OK。」

「都OK嗎？」伍采克問。

「有個地方我唱的速度大概是這樣。」

伍采克哼了一段。我說沒問題。

「那個地方你會怎麼指？」

「大概是這樣，」我稍微比畫一下，「別擔心，我一定會讓你知道。」

簡單確認完，我祝他演出順利，就走了。

每個歌手我都拜訪一輪，祝彼此演出順利。我們劇院的老資格歌手也來客席，演劇中伍采克的隊長。

「你來啦。」老資格歌手看到我很高興，「我就知道你會來，你來太好了。」

我們互開一下玩笑，之後準備開演。阿姆斯特丹劇院滿場觀眾，放眼望去大部分都穿牛仔褲，跟我們劇院都穿西裝襯衫很不一樣。指揮臺後面也不像我們劇院是一道牆，是類似一根一根的紅龍柱。我上臺敬禮，轉身面對舞臺，覺得背後涼涼的。

歌劇一開始是老資格歌手演的隊長叫伍采克幫他刮鬍子刮慢一點。老資格歌手才唱沒幾句，就突然忘詞，整段音樂都張大嘴巴愣在那裡。我繼續指揮。直到下一段音樂風格改變，他才終於回想起來開始唱。

後來演完謝幕，我跟老資格歌手一起大笑，他說他也不知道為什麼剛才腦子突然一片空白。雖然如此，第一場演出還是不錯。觀眾掌聲雷動，大家都很高興。

過兩天第二場演出，原本的指揮身體舒服一點了，坐在觀眾席看。我跟老資格歌手說：「你看著好了，第三場應該是那個指揮自己上去。」

果然到第三場，他們劇院跟我說今天來坐在臺下就好，指揮身體好了，可以自己指。我也沒關係。能代打指揮兩場《伍采克》，我已經很高興了。

4

樂季快結束前，劇院安排我指揮貝多芬的歌劇《費黛里歐》。貝多芬只有這齣歌劇。雖然不是票房常勝軍，但能累積曲目也不錯。只是我一看歌手名單嚇了一跳。唱男主角的人，竟然是以前我在拜魯特音樂節聽到唱得很難聽的男高音。

還在維也納念書時，有次暑假我拿獎學金去拜魯特音樂節。我參觀劇院導覽，看了兩場表演。第一場《帕西法爾》，我從第一個音開始就感動得全身起雞皮疙瘩，簡直要瘋掉。但第二場《唐懷瑟》我只看一幕就不看了。因為男高音唱得太難

聽。

進劇院後，我才知道男高音是劇院的駐院歌手。男高音非常有名。只是拜魯特音樂節留給我的記憶實在太震撼。我有點擔心。不曉得會唱得怎麼樣。

結果排練我嚇了一跳。男高音唱得非常好，超乎我的預期。拜魯特音樂節當天可能狀況不好，才唱得那麼恐怖。排練時我確認演員走位，什麼時候下音樂。剛來劇院第一年，我當過匈牙利指揮《費黛里歐》的助理。匈牙利指揮要我把和聲的改動寫到團員演奏的譜裡面。我在劇院走廊一邊抽菸一邊寫。劇院的老指揮叼著菸經過。他是有名的指揮，也是拜魯特音樂節的常客，還曾經當過劇院的音樂總監，卸任後變榮譽指揮。我站起來問好。老指揮問我在做什麼。

「要演《費黛里歐》，我在寫定音鼓的分譜。」我回答。

「噢，《費黛里歐》？來來來。」

老指揮把我的總譜拿去看，一頁一頁翻。「這個地方常常打兩拍」，「這裡歌手通常需要提醒」……。他整個歌劇跟我講過一遍。我把老指揮告訴我要注意的地方在排練過程通通搞定，確保演出沒問題。現在輪到我指揮，我有如醍醐灌頂。

《費黛里歐》只有兩幕。演出時我全心投入到劇中，把氛圍營造出來。貝多芬音樂就是有這種力量。它會讓你身體不由自主被感染。第二幕男高音出現。後面幾首曲子弄得很懸疑刺激。歌手全力演唱。我正在指揮，又跟著音樂緊張，全身非常緊繃。到了倒數第三首曲子，我發覺我已經沒有力氣。接著倒數第二首曲子男女主角二重唱，我好像一倒下去就可以睡著。等到最後終曲整個結束，我拖著身體上臺謝幕。我心想，終於指完了。

回到休息室，我全身都溼透。我把衣服脫掉，癱在椅子上動也不能動。我不知道怎麼會這麼累。以前我完全沒有這種經驗。整個人好像被掏空。

隔天去劇院，我又碰到老指揮。他來跟劇院談下個樂季要指揮的曲目。我主動跟他打招呼。

「簡，最近在弄什麼曲子？」老指揮問。

「我昨天指揮《費黛里歐》，快死掉。」

「噢，為什麼？」

「到倒數第三首惡魔黨被打敗那首曲子我就沒力了，整個人被音樂吸進去。」

我告訴老指揮昨晚指揮的情形。老指揮聽我講完，說：「這你就要自己去體會了，你得跟音樂保持一點距離。」

老指揮接著說：「指揮是最懂音樂的人。裡面所有的七情六欲，愛恨情仇，善與惡……你都知道，你最容易隨著劇情鋪陳被吸引進去。排練時不會，因為要確定一切沒問題。演出其實也一樣，不能整個人投進去。你還是要有一點抽離，冷靜地

看待、處理這一切。」

後來第二場我試著調適自己的態度。尤其第二幕，我注意自己不要太投入。但演完我沒有滿足感，好像自己跟它沒有關係。之後的演出我不斷調整，拿捏我跟音樂的安全距離。我還是要享受做音樂時的快感。還是要冷靜。這點不能忘記。

5

到下一個樂季，我要指揮的演出就爆量了。有些是新製作，有些是前幾個樂季

的製作重演。《遊唱詩人》就是其中之一。我去的第一個樂季就推出，鋼琴總排練

我還去救火彈過伴奏。那個製作首演之前就很轟動，因為舞臺設計是杜塞道夫當地

美術學院的院長，是德國非常著名的美術權威。舞臺上的道具和服裝全都是用紙做

的。歌劇三個主人翁還做了很大的人偶。

劇院是定目劇院，製作推出後一直都有演，只是換不同的歌手和指揮。舞臺

的燈光，設備，布景道具……流程都已經固定，一切照標準作業程序走。輪到我指揮，稍微排練一下，就上場演出。

歌劇一開始是三個大人偶順著三聲輪鼓一一登場。第一個輪奏人偶推出，輪子發出轉動不順卡住的聲音。我心裡納悶在搞什麼。接著第二個人偶推出，又是一樣可怕的噪音。觀眾開始笑場，而且笑得越來越大聲。我毅然決然停下來。

「很抱歉，」我回頭對觀眾說，「剛才舞臺上的噪音並不是我們平常演出的水準，我們從頭再來一次。」

觀眾鼓掌歡呼。我按下對講機，跟舞臺監督說我們從頭開始。對講機另一頭沒有反應。我又按一次對講機呼喚舞監。第一排觀眾又開始在笑。樂團團員有人開玩笑說「不曉得跑哪裡去」。我整個火氣上來，直接大吼。

「舞、監！」

這時舞監才抱著譜從側臺跑出來，一臉茫然地看著我。我跟她說我們從頭再來一次。她回到舞監桌，用後臺廣播通知舞臺技術人員。隔了一陣子，對講機另一頭終於有聲音。她說技術人員回報第一個和第二個人偶沒辦法拉回去重來，他們會清理第三個人偶的輪子。

等準備好了重新開始。前兩聲輪鼓兩個人偶都在舞臺上。到了第三聲輪鼓，第三個人偶推出來還是有卡卡的聲音，不過比較小了，演出就繼續。

中場休息我在外面抽菸。樂團也在，問「搞什麼鬼啊」。我說我也不知道技術人員在搞什麼，輪子根本沒保養。

「觀眾都在笑，簡直丟臉。」我說。

後來整個歌劇演完了。謝幕完出去，舞臺技術人員臭臉不跟我講話。我也臭臉。隔天中午劇院有歌手試唱，邀請駐院指揮當評審。我去了一趟。劇院老闆看到

我，出聲把我叫住。

「我要跟你談一談，」劇院老闆說，「你怎麼可以把演出中斷？你不知道在歌劇院演出中斷是大忌？你不能這麼做，這件事我們一定要處理。」

以前參加比賽我就知道歌劇停下來是大忌。但那個當下我沒想那麼多，只覺得這種演出水準會讓劇院名聲掃地。老闆這麼說似乎把問題怪到我頭上。我忍不住火氣上來。

「你要處理我？」我說，「你為什麼不去處理舞臺技術人員？這個劇已經演過多少次了，輪子為什麼會弄不順？」

「弄不順你也不至於要停下來。」

「觀眾全部都在笑！《遊唱詩人》是個悲劇，你讓他們用笑場開始？」

我實在氣不過，接著說：「還有舞監。我按了對講機，為什麼她沒有立即反

應？她在哪裡？演出時大家各司其職。我懷疑她根本不在位子上。」

我一一列出這件事暴露出的問題，告訴老闆應該查清楚到底是哪個環節出錯。

劇院老闆聽我講完，臉色還是不太好看。他說：「我們再談。」

6

後來我沒事，沒有因為中斷演出而被劇院老闆解僱。但匈牙利指揮那個樂季結束就離開了。樂團跟他處得不好。他的祕書也跟著走。匈牙利指揮知道在德國要進到歌劇院不容易，叫我好好待著。

接任音樂總監的，是之前太平洋音樂節說我應該去大都會歌劇院的美國指揮。

看到他來，我開玩笑問：「你不是說德國劇院不怎麼樣嗎？」

暑假我照例去太平洋音樂節。自從一九九八年升上駐節指揮後，除了正式演

出，每年年初我也要跑世界各地去做團員甄選。我跑了歐洲、亞洲還有美國。有次去克里夫蘭，林望傑老師透過國家音樂廳交響樂團問我有沒有機會碰面。林望傑老師當時是國家音樂廳交響樂團的音樂總監，也是克里夫蘭管弦樂團的駐團指揮，還在佛羅里達管弦樂團當音樂總監。他非常有名。有機會認識當然好。甄選中午結束，我們就約在克里夫蘭音樂院碰面。

第一次碰面聊得很高興。林望傑老師說，他希望我不是偶爾回國家音樂廳交響樂團客席，而是能頻繁跟他們合作，問我願不願意當首席客席指揮，每年固定回去指揮四次。

「我應該只有當這一任音樂總監，我很希望你未來能夠接任。」

林望傑老師跟我明講。首席客席指揮一年有四套曲目，有更多機會跟樂團一起工作。基於上次代打愉快的經驗，我覺得多合作也沒什麼不好。不然我不是一直在

德國歌劇院，就是去太平洋音樂節。我沒想太多，很快就回答：「好啊。」

我開始重拾對國家音樂廳交響樂團的興趣。從他們一開始創團我就搜集節目單，現在有機會我就跟團員和行政人員聊天，了解樂團的歷史，團員的變化，以及為什麼第一次指揮他們讓我這麼失望。每一次合作都很有意思。林望傑老師給我很大的空間，指揮什麼曲目由我決定。十月的國慶音樂會剛好連兩年都是我。二〇〇〇年政黨輪替，我特別安排德弗札克的《新世界》。以前當兵在示範樂隊，我接觸到很多非音樂科系的臺大學生。那個年紀大家都在談論黨外。文星書店，李敖，柯旗化，雷震……這些名字一下子灌進我的腦海。我從小受黨國教育長大，突然像發現新世界。我開始學會一些批判的東西。設計節目時，我就偷藏一些東西在裡面。

那年暑假，林望傑老師確定不會繼續做音樂總監。國家音樂廳交響樂團開始籌備要選新的人選。有人問我有沒有興趣。樂團的歷史我已經大概知道，我覺得我好

像可以試試看。但我沒有抱太大希望。我那麼年輕，才三十三歲。他們也只是探詢

興趣。我說我有意願，之後又沒聲沒息。

直到二〇〇一年五月初，我跟國家音樂廳交響樂團有兩場音樂會。我飛回臺

灣。第一場演完，隔一個禮拜是第二場。排練第一天，樂團的諮詢顧問委員會突然

把我找去。

「有件事要跟你談一下，」諮詢顧問委員會說，「我們選你出來當音樂總監，

你有沒有意願做？」

我很意外，也非常驚喜。我自己知道我的資歷不怎麼樣，國際比賽沒得過什麼

大獎，充其量只是一個德國歌劇院的駐院指揮，在太平洋音樂節當駐節指揮，現在

竟然有機會帶領一個樂團。我那時想，既然你們敢挑，我就敢接。

「做啊，當然做。」我說，「我們就來試試看吧。」

7

第二場音樂會結束，我多留了一天才回德國。我告訴劇院我當上國家音樂廳交響樂團的音樂總監。他們說很好，馬上更新我在劇院的簡歷。

「你做一個音樂總監也不錯。」劇院老闆說，「外界看我們陣容有其他樂團的音樂總監，對劇院來講也是好事。」

接下來我就需要大量請假。一個樂季有四十五天假。回臺灣指揮一場音樂會就得請七天，更何況我還要做太平洋音樂節。劇院老闆覺得我可以有些發展，在我的合約

上增加一項特別條款：除了原本保障的四十五天，我可以另外再請六十天扣薪假。

二〇〇一／二〇〇二樂季開始之前，樂團團長開了一場記者會。那時大家在炒

我是國家音樂廳交響樂團有史以來最年輕的音樂總監。工會常務理事也在。他開口

發言，希望大家能支持樂團。

「全臺灣兩千一百萬人，每個人一年捐五塊，我們就有一億了。」

工會常務理事講完，我接著他的話說：「我認為國家音樂廳交響樂團的任務，

應該是要讓全臺灣人覺得花這五塊是值得的。」

那時我想要在音樂會裡做跟過去不一樣的東西。我最會做的就是歌劇。但歌劇

需要時間。光找歌手就是一件事。我看了一下樂團的歷史。一開始他們有參加過一

些歌劇表演，歌劇音樂會也做過一次。樂團過去演奏的曲目比較偏德奧樂派，這方

面的風格他們可能比較熟悉。我決定安排華格納《女武神》第三幕的音樂會形式。

《女武神》第三幕在國際上常單獨演出，演那一幕差不多就是一場音樂會的長度。

臺灣從來沒有演過。這對樂團的挑戰很大。我們劇院常常演華格納。我把樂團演奏的弓法全部抄上去，讓他們知道德國樂團怎麼演奏華格納。

每一個弦樂聲部的譜帶一份回德國，跟劇院管譜的人借《女武神》第三幕的譜，把演奏的弓法全部抄上去，讓他們知道德國樂團怎麼演奏華格納。

馬勒也是。我看馬勒所有的交響曲樂團都演過，只有《第六號交響曲》沒有。

《第六號交響曲》是馬勒交響曲裡面最難的。剛好我在太平洋音樂節跟維也納愛樂的首席建立了關係。我問低音提琴首席有沒有空來拉個獨奏，順便跟樂團一起演馬勒《第六號交響曲》。

維也納愛樂的低音提琴首席一聽到馬勒《第六號交響曲》立刻驚呼。這首曲子不常演。他二話不說就來臺灣。他進到樂團跟大家一起演奏。維也納愛樂的低音提琴首席非常客氣，說要坐最後一個位子。他話不多，就是拉，但演奏的技術非常

第三部 ── 150

好。旁邊的團員聽到他的聲音，努力跟上。其他樂器聽到那個聲音，也努力跟進。

我從來沒聽過臺灣樂團低音提琴的聲音這麼棒。

二〇〇二／二〇〇三樂季我推出更多新的東西。開季沒多久剛好碰上中正文化中心十五週年。我思考樂團可以做什麼。所有樂團都把貝多芬當試金石。貝多芬九首交響曲被稱為九大交響曲，是很多交響樂團會挑戰的東西。我決定一口氣演出九首，在三個週末把它做完。

年底我也決定正式推出歌劇。中正文化中心只能給樂團音樂廳的檔期。我想沒關係。國外很多交響樂團為了拓展觀眾群，也開始在音樂廳裡做歌劇。歌劇要有一個導演。我和幾個幕僚討論半天，決定問林懷民老師。林懷民老師那時是臺灣唯一一個受邀去國外做過歌劇導演的藝術家，又是雲門的創辦人，在文化界非常有分量。雲門固定在國家戲劇院有公演。我那時候去找林懷民老師。他沒有考慮太久就答應了。

第一齣歌劇《托斯卡》在年底順利推出。之後林懷民老師也推薦很多劇場界的導演。半年後我們又做了第二齣歌劇《崔斯坦與伊索德》。我們一年做兩檔歌劇，找劇場界的導演跨界合作。還有兒童音樂會也找水果奶奶一起合作。

我就這樣德國、臺灣、太平洋音樂節三邊跑了三年。我覺得我好像沒有時間讓自己放鬆，再去多讀其他樂曲。我問太平洋音樂節能不能讓我辭掉。我發現做一個樂團的音樂總監真的要花很多時間。剛開始當音樂總監時我很痛苦。我在臺上沒辦法專心。對於音樂，我其實很敏感。樂團在藝術上的代表是我。團員演奏出錯，我馬上就會分心去想。團長又喊出樂團要做音樂總監制，所有公文我都要看。即使回到德國，面對劇院的樂團，我的心思還是放不下。

有一次，發生樂團首席對客席指揮不敬的事件。這件事鬧很大。樂團首席情緒管控一直有問題。她之前已經發生過類似的事情被懲處，甚至還簽下切結書，再犯

就要解僱。懲處公文簽到我這裡。我很敬重樂團首席。她很資深，音樂上也非常高超，什麼事我都會先跟她討論。做這個決定很困難。我不認為要解僱。但為了樂團紀律，我決定讓她留職停薪。

過不久樂團首席提出申訴。團長本來支持讓她留職停薪，但後來態度有點轉變，想要以後再處理。我跟團長說我還要繼續跟樂團工作。要是撤回懲處，樂團首席回來排練、演出，我不知道要怎麼帶她。我不知道以後要怎麼帶樂團。

沒多久貼出公告，懲處案最後還是遭到撤回。那時我已經回到德國工作。這對我打擊很大。我拚了命在做。為了整個樂團的發展，我都已經豁出去了。我寫好辭呈，寄給團長，教育部次長，記者，還有團員。我已經做好準備。這個樂季結束，我就不幹了。

8

後來團長退回我的辭呈，要我回臺灣再說。教育部次長也打電話來關心。月底我回臺灣做二二八音樂會。那個原本被我留職停薪的樂團首席也出現了。我保持平常心。演完後，大家在樂團排練室，教育部長當著所有人的面慰留我。最後，我就留下來了。

二〇〇四／二〇〇五樂季是新的開始。我決定要做馬勒交響曲全集。以前在維也納念書我就想總有一天要做馬勒。作為指揮，我就是喜歡馬勒。前一個樂季我

還以馬勒的連篇歌曲《年輕旅人之歌》為系列主題，邀請像我一樣在國外打拚的年輕音樂家回來演出。馬勒交響曲全集很多地方都做過。這對指揮和樂團來講都是里程碑。我們把馬勒當成定期音樂會的主題，弄成套票一次賣十場。我問工業銀行的老闆願不願意贊助學生票。我想辦法跟中正文化中心多要檔期，禮拜天下午也演。

我們為這個系列出了一本專書，每場音樂會前還舉辦講座、空中導聆和現場導聆。

十場音樂會我指揮四場，其他六場是客席指揮。有團員跑來問我要聽哪個指揮的版本。他們想先做功課。

我卯足全力經營樂團。樂季差不多到一半的時候，教育部決定要做團員評鑑。

樂團一直是黑機關。前一年中正文化中心法人化，變成國家兩廳院，教育部想將樂團併到兩廳院，正式成為國家交響樂團（NSO）。他們希望乘機拉高樂團標準。教育部一開始就放話，叫我起碼砍掉一半的人。我一直很反對評鑑。全世界沒有樂團這麼

做。一個樂團最重要的是組合的默契。有的團員或許技藝上沒那麼厲害，但在裡面久了，知道怎麼去跟別人配合，這種經驗也很重要。評鑑一個一個進去演奏，你只會看到他手指動不快。

但教育部還是堅持一定要評鑑。我擋不住他們的要求，只好堅持評鑑一定得合奏。團員到處探聽評審是誰。我保密到家，每一個聲部都找國外交響樂團的首席來。樂團總共十五個聲部。我分成兩個梯次。第一梯八種樂器，第二梯七種。第一場評鑑是馬勒《第三號交響曲》那場音樂會。排練和演出評審包車過來，坐在聲部附近看，打完分數成績密封，當天晚上就坐飛機離開。第二場評鑑則是某個禮拜的排練。教育部說我也要打平時成績。

成績公布那天，十五個信封剪開，分數和我打的平時成績相加，八十個團員大概有十分之一的人評鑑沒過。教育部代表當場問我：「怎麼那麼少？」

「我還覺得太多了。」我說。

加上之前意願調查不願意隨同樂團移轉為行政法人的，總共有十三個人要離開樂團。樂季還沒結束，他們都還要來上班，但已經知道自己要被解僱。氣氛非常差。有人找立委陳情，還有人放話要找兄弟來砍我的腳筋。那段期間我很難熬。我們還要演馬勒第八號《千人交響曲》。這首曲子難得演出，沒有團員不想參加。但站在臺上指揮的又是開除他們的人。大家的感覺都很複雜。

指揮時我偶爾要低頭看譜。這個動作我常常在做。只是那一年我太疲累了。碰上樂團改制，評鑑，又做馬勒系列。指揮完《千人交響曲》，我的頸椎就受傷了。

9

那是我第一次有職業傷害。林懷民老師介紹我去復興北路找一個視障推拿師，把凸出的頸椎推回去。我去了好幾次。除非我改掉脖子前傾看譜時用力指揮的習慣，不然偶爾還是會復發。

樂團併進兩廳院後，董事會我也要列席。那時樂團在音樂發展上一直往上衝。

我提出我們作為國家交響樂團，應該出去服務全臺灣的人，而不是只有在兩廳院那兩棟。董事們聽了，只說樂團專心做精緻的音樂演出就好，這種教育推廣讓國立臺

灣交響樂團（NTSO）去做。

那時我們已經決定二〇〇六／二〇〇七樂季要演華格納的《尼貝龍指環》，當作樂團二十週年的節目。《指環》是一個標竿，由《萊茵的黃金》，《女武神》，《齊格菲》，《諸神的黃昏》四齣歌劇組成。樂團貝多芬全集演過，馬勒全集也演過。在德奧這塊最頂尖就是《指環》。之前樂團演過《女武神》第三幕，現在要演全部四齣歌劇，總共十一幕。

音樂的難度很高。一開始小提琴一邊拉一邊抱怨，管樂也吹得臉紅脖子粗。我一本譜一本譜抄我們劇院的弓法，打電話問維也納愛樂管樂實務上的分配，把國外的經驗全部移植來臺灣。他們知道我要在臺灣演《指環》，都覺得不可思議。歌手也進行特訓。幾年前劇院以前的歌劇伴奏主任就來臺灣幫我操歌手。他說《指環》很多角色臺灣歌手也可以唱。

《指環》九月演出，我和助理指揮二月先帶著樂團全部走過一次，五、六月又走過一次，八月才正式開始排練。第一齣《萊茵的黃金》低音提琴第一個音下去，有個行政人員就激動得掉淚。臺灣從來沒有自己演過《指環》。整個亞洲都沒有。對所有人來說這都是劃時代的事。這個排練開始就表示沒有回頭。我們要一路衝向演出。

中間開董事會，有音樂界的大老覺得我不配指揮《指環》。他們有意思要換個德國人來指。那時我們劇院老闆剛好為了之後要帶《玫瑰騎士》來臺灣演出開記者會。他知道了這件事，在記者會上直講：「簡文彬在我們劇院很久了，他有能力指揮所有德奧歌劇，包括華格納。」

劇院老闆非常有名。他一講完，那些大老就自己摸摸鼻子。我繼續投入排練。

演出前的總彩排，第三齣《齊格菲》我不小心記錯時間，到了結束時間還一直練下

去。練完樂團首席才跟我說，我已經超過一個多小時了。

我們分兩個週末演出四齣歌劇。樂團全部在音樂廳的舞臺上，用華格納原本創作的編制完整呈現。華格納的孫女親自寫卡片來祝福我們演出順利。全歐洲發行量最大的交響樂團雜誌也來採訪。《指環》加起來總共要演十四個小時。最剛開始前五分鐘只有樂團在演奏。之前出現過的旋律像濃縮精華般一段一段重新出現。氣勢非常磅礴。全部的人都在聽樂團表現。團員非常感動。我也覺得要升天了。

演出十分成功。我問團員二十週年要不要許二十個願望，看我們三十週年能達成多少。那時我野心很大，覺得我們不能只安於依附在兩廳院底下。樂團終究要獨立。終極目標是蓋一個自己的音樂廳。我歌劇系列已經規劃到二十五週年，三十週年還打算做臺灣作曲家系列。我想音樂總監起碼做個十年二十年，讓樂團真的有所發展。

但是等採訪《指環》的交響樂團雜誌出刊，我看到上面的報導，團員跟記者抱怨排練超時，以及對音樂家的傷害，我突然覺得很灰心。超時完全是我的錯。只是看到團員這樣講，加上之前評鑑風波，樂團改制……董事會覺得不用推廣……這樣一路下來，我已經累了。音樂總監的合約到二〇〇七年。我決定時間一到就走。

有次排練結束，我請大家留下來。我把寫好的講稿念給大家聽。我知道消息一定會傳出去。果然講完沒幾分鐘，記者就打來了。他們問我說了什麼，我就把準備好的新聞稿傳過去。

之後董事來找我，音樂界大老來找我，團員委員會也來找我。新的音樂總監一直選不出來。新任董事長要我勇敢一點繼續做。我說：「我覺得我不做比較勇敢。」

樂季最後一場演出是我的畢業典禮。我們全部的精神都花在《指環》上，之前

就決定要從德國劇院租《玫瑰騎士》過來演出。劇院這個製作非常有名。獨唱全部都是我們劇院的歌手。我在這邊當音樂總監，他們能來也很高興。只是第一次排練他們就嚇了一跳，問我：「你為什麼對樂團那麼兇？」

「有嗎？我又沒罵人。」我說，「跟德國音樂家合作，總不能丟臉吧。」

我們劇院的歌手也很認真，在後臺不敢喝酒，演出也很投入。主角男低音唱一唱還改歌詞。本來是只有維也納的警察才這麼兇，他唱「只有臺北的警察才這麼兇」。我看他一眼。他也對我使眼色。我們在劇院排練常常這樣玩。大家都很熱情。

《玫瑰騎士》在國家戲劇院演出四場。七月最後一場演完，大幕關上，歌手輪流從側邊一一出來謝幕。主角謝完，接著換我上臺。我謝完幕，正要回頭拉歌手出來，幕突然就打開了。我嚇了一跳。往樂隊池一看，樂團首席竟然跑上指揮臺，開

始指揮起樂團。臺上所有人開始唱〈月亮代表我的心〉，連我們劇院的歌手也是。

他們把我拉到中間。有個資深歌手還獻花給我。

後來慶功酒會，團員還送我一個禮物。他們做了一個公仔，是我在指揮的樣子。

我心裡很感動。這是我音樂總監任內最後一場演出。卸任後，我就要回德國繼續當我的駐院指揮。只是那時我還不知道，回德國之後，我有可能要變成無業遊民。

10

九月我先帶劇院一個製作去瑞士演出。回德國沒多久，同事口耳相傳要換老闆了。劇院老闆是市議會選出來的。我去找報紙來看。新聞說二〇〇九年八月開始會由新的老闆接任。

我一九九六年到劇院工作，二〇〇九年剛好是我在劇院的第十三年。法律規定在同一個單位連續待十五年就有終身職。劇院很在意那個十五年。很多人十四年一到就被解僱。我之前去別的劇院客席就知道有這種潛規則。所有劇院都這樣做。新

老闆上任前一年開始找所有人面談。他希望有新的指揮，跟我說不要留我。我有點難過，但心裡有數，知道一定是這樣。只是之前太平洋音樂節我已經辭掉，國家交響樂團音樂總監也辭掉。我想閒雲野鶴也不錯。臺灣其他樂團開始會找我去客席指揮，兩廳院製作的節目也會找我。原本的劇院老闆之後要接掌瑞士日內瓦大劇院，打算每年找我去客席指揮。其實我沒什麼好擔心的。只要有幾個客席指揮的邀請，我就活得下去。

劇院之間彼此都會互通聲息。奧地利格拉茲歌劇院的老闆知道我沒有被續聘，主動聯絡我。他想找我去做他們劇院的首席駐院指揮。我去那邊指揮一場歌劇。我覺得沒有指得很好，但他們覺得不錯。他們劇院老闆希望我可以過去，但一年只給二十幾天的假，比我在德國劇院還少。我告訴他們劇院老闆，下個樂季我已經答應要去瑞士客席指揮一個製作，得請假兩個月。他們劇院老闆聽了有點為難。後來這

件事就沒了。

德國另一個城市的劇院馬上聯絡我。我的前同事在那邊當藝術經理。她想把我挖過去。他們劇院跟我約時間，要我先去那邊指揮一場演出之後再談。

我在我們劇院照常有演出。有次演出完隔天，歌劇總監打電話給我。他說新的音樂總監隔天會來，想約我聊一聊。第二天我去劇院。我跟新的音樂總監打招呼，告訴他新老闆已經約談過我。新的音樂總監問我覺得劇院怎麼樣。我確實看到演出運作上有些問題，分析給他聽。

聊到一半，新的音樂總監突然說：「我有一個想法。你在這邊很久了，家裡總要有人顧，」他問，「你願不願意留下來？」

「可是新老闆已經說不留我了，」我說，「你說的我也要考慮一下，因為有別的劇院也在問我。」

新的音樂總監看我沒有馬上答應，叫我等一下。五分鐘後，他把新的劇院老闆帶過來。

「音樂總監已經跟你講了吧？你可以嗎？我們還是希望你可以留下。」

新的劇院老闆和音樂總監都希望我能當場答應。我說我還是要考慮一下，就走了。後來我才知道，他們甄選找來的指揮沒有一個可以。樂團全部要求要把我留下。新的音樂總監偷偷來看我演出，覺得好像應該讓我留下。歌劇總監也跟新老闆說，劇院裡沒有一個人比我指揮得更多。

一個禮拜後，我跟新老闆說我願意留下來。我在劇院這麼久，請假出去客席他們也願意讓我走。而且我留下來就是終身職，再也不會被解聘。我很懶惰。這種事越不用花腦筋越好。

原本的劇院老闆畢業製作決定要演荀白克的《摩西與亞倫》。維也納新古典樂

派有三齣歌劇。劇院已經演過貝爾格的《伍采克》和《露露》，原本的劇院老闆就想演《摩西與亞倫》。《伍采克》和《露露》我都指揮過。《摩西與亞倫》他一樣要我指。我想都沒想過這輩子居然要演這齣歌劇。它比《指環》更難演。我做的這個製作是劇院成立以來第二次演出。每一個歌手都是新學。我跟兩個主角單獨練習，也跟其他獨唱歌手排練。這齣歌劇很困難，作曲又是用十二音列的手法，不是調性音樂。合唱團兩年前就開始練。樂團單獨排練九次。歌手戲劇排練更是無以計數。導演的製作很宏大。原本的排練場不夠高，劇院還把組裝布景的工廠改成排練的地方。

《摩西與亞倫》只有兩幕。沒有中場休息，要一口氣演完。這齣歌劇節奏很複雜。演出時不但要一直顧著樂團，也要顧歌手。《摩西與亞倫》音樂的力量跟貝多芬《費黛里歐》一樣強大。要是我沒有之前指揮《費黛里歐》的經驗，一定會死在臺上。

演完後，我跟劇院同事互相道賀。「終於演完了。」「恭喜啊。」觀眾反應不錯。隔天樂評都是好評。我也覺得挑戰完一個任務。維也納新古典樂派三齣歌劇，三齣我都指揮過了。

11

下個樂季一開始就很歡樂。臺北藝術節邀請我和臺北市立國樂團合作一場音樂會。我不想指揮純國樂，找雲門二一起跨界合作《跳 Tone！》。國樂團的團員在舞臺上有肢體表演，雲門的團員也要學會打擊樂器。那是我第一次指揮國樂團。排練從頭到尾大家都在笑。我們都玩得很高興。

那年兩廳院的旗艦製作也找我去指揮。董事長知道我喜歡搞些有的沒的。兩年前做交響京劇《快雪時晴》，前一年做臺語歌劇《黑鬚馬偕》。今年她想做跟原住

民有關的東西。長久以來通俗音樂不能進入國家音樂廳，原住民的音樂要突破這件事。董事長找角頭音樂來做，歌手也確定要找南王部落。劇本要先出來。我們就約在胡德夫家附近討論。

一開始他們想的是世界毀滅，大家穿著太空衣，在一片廢墟中聽到南王部落的歌聲。這個發展有點科幻。我們討論這跟音樂的關係，以及樂團現場要怎麼弄。討論持續很久。最後大家講不下去，只好出去抽菸。

我們一邊抽菸一邊閒聊。菸抽到一半，我突然說：「我跟原住民其實有關係，」我說，「我是原住民帶大的。」

我出生時，我爸媽都還在當老師。當時很流行仲介介紹「山地姑娘」來家裡幫傭，他們就找一個原住民保母阿花來照顧我。阿花住在我們家裡，晚上睡覺我都跟她一起睡。後來到我三歲，過年阿花說想回部落。她很久沒回去。我爸媽準備很

多禮物給她帶回家，她卻再也沒有回來。我爸請仲介到處去問。其他山地姑娘沒聽說阿花的消息。。部落那邊也說她沒有回家。沒有人知道阿花去哪裡。她就這樣不見了。

我媽說我當時傷心欲絕，整天哭著要找阿花。他們怕我看到會難過，把阿花留在家裡的東西全部都丟了，連一張照片也不剩。後來我妹出生，我媽辭掉工作在家裡帶我們，我也忘記了阿花。直到我去維也納念書，有一年我媽來歐洲看我和我妹，才提起我小時候原住民保母的事。我媽說那時我在家裡不管做什麼都跟著阿花。阿花很喜歡唱歌。她會一邊洗衣服、打掃，一邊唱歌給我聽。

「我覺得後來我會走音樂這條路，對聲樂特別敏感，應該是跟她有關。」

聽我這麼說完，角頭音樂突然情緒激動。

「幹！就用這個！」

我還搞不清楚狀況，他就把我拉進店裡，跟其他人說故事有了，要我再講一次。

之後劇本就以我的故事開始發展，變成《很久沒有敬我了你》。一個古典樂指揮尋找記憶中的聲音。他們把南王部落的歌單編成管弦樂曲。二〇一〇年二月底演出，一月初先過譜。他們錄下樂團演奏的音樂，讓南王部落的歌手邊聽邊練習。幾個歌手也到現場跟樂團搭配，了解大概是什麼感覺。之前我從沒聽過他們唱歌。一聽他們唱，我突然有種奇怪的感覺。他們的歌聲。還有那個曲調。我心裡好像不曉得什麼東西被打開了。

演出過程有影片穿插。他們試著重現我記憶中的影像。阿花在洗衣服時我在做什麼，小時候住的日式房子……角頭音樂本來還說要發起一個活動叫「尋找阿花」。原住民他們都很熟，可以去找找看。

每一次練習和演出我都很激動。那是一種很奇怪的感覺。從身體、心裡深處，我好像本來就知道這些東西。他們唱歌的那些語調，我好像本來就知道。

那是原住民第一次站上國家音樂廳的舞臺。角頭音樂號召大家在首演場穿自己的族服進來。音樂的感染力很強。歌手唱的音質又很感人。每一場演出觀眾都瘋掉了。最後安可曲大家還站起來跟著一起打拍子、踏步。我真的以為國家音樂廳會塌下來。

最後一場演出剛好是董事長在任最後一天。胡德夫在臺上跟她敬小米酒。我也跟著喝。現場氣氛讓人難忘。結束之後，我跟南王部落的歌手、角頭音樂都很熱絡。我想著之後有機會，一定要再做些什麼。

12

《很久沒有敬我了你》到處都有邀約。不只臺灣，連香港都有。二〇一一年十月我們在兩廳院戶外又演了一次。演到一半還下大雨，只演三段就停了。

年底我提前跟劇院請假，要回臺灣跟南藝大一起演出。前年開始，南藝大每年公演都找我去指揮。他們管弦樂團本來是陳秋盛老師在帶，有次音樂會前突然發現狀況不允許，他們主任就來問我。連續幾年我固定把年尾最後一個禮拜留給南藝大。他們知道我比較擅長歌劇。那年他們第一次結合聲樂研究所，要演歡樂的輕歌

劇《風流寡婦》。我已經跟劇院請好假。但是聖誕節前，我媽突然發病。她那年五月發現有肺腺癌，正在接受治療。治療好像有用，我媽又開始活躍。雖然頭髮都掉了，她還是戴著帽子偷跑出去。結果有天睡覺，她突然說胸口很痛，好像被刺穿，送急診才知道是主動脈剝離。我剛好在劇院有一場演出，演完隔天馬上坐飛機趕回臺灣。

到臺灣那天，我媽剛好從加護病房轉到普通病房。她已經七十歲了，我爸怕她身體承受不住，就沒讓她動手術。那陣子我剛好在劇院負責一個芭蕾舞劇。五天後又有一場演出，演完才是我年尾請的假。我打電話問劇院我能不能直接留在臺灣照顧我媽，不要回去。劇院有點為難，說那場演出票都賣了，時間沒辦法改，又只有我可以指揮。那個芭蕾舞製作之前在別的劇院演過。我問劇院可不可以找以前的指揮來代打。劇院說可以是可以，只是要費一番工夫。

要不要回德國取決於我媽的狀況。我跟劇院講好維持聯絡。我和我爸、我妹輪流在醫院陪我媽。她本來有用呼吸罩，後來拿掉了。決定要不要飛的前一天，中午我媽堅持要出院。她隔天想要自己去和信醫院領標靶藥。醫生評估我媽的狀況沒問題，叫我聯絡我爸來辦出院。

下午我妹本來要來換班。我打電話跟她說不用來醫院，可以直接回家。我收一收東西，讓我媽坐輪椅、戴口罩。回家不到五分鐘，我媽突然又發病。她坐在她平常坐的椅子上，就這樣過世了。

她過世時只有我在她旁邊。我打電話叫一一九。救護人員幫她做心肺復甦術。

救護車又把她送回原來的醫院。我再打電話給我妹，叫她不要回家了，直接去醫院。

送去醫院沒多久，我爸說不要再救了，他們說再救臉色會不好。我爸打電話

給龍巖。他有一個同事離職後去那裡做事，之前五月我媽發現肺腺癌，就跟我爸商量好之後要安頓在那裡。我爸的前同事過來，把我媽的遺體送到第一殯儀館。我們到對面的龍巖。黃曆一攤開，最適合的日子是一月二日。前後一天我都有南藝大的演出，那天我剛好可以。決定好日子、選好棺材，我們站在外面等。我爸忽然跟我說：「給我一支菸。」

我爸從不示弱。以前我們從來不會在對方面前抽菸。這是他的極限。我遞給我爸一支菸。我也拿了一支。我們誰也沒講話，一起把菸抽完。

菸抽完後，我打電話給劇院。「你們不用找代打了，」我說，「我會回去指揮。」

冥冥中不得不相信，在我必須決定要不要回德國指揮那場演出之際，我媽讓我不用做選擇。回德國指揮完那場芭蕾舞，隔天我就回臺灣練南藝大。我媽有個牌位

放在龍巖那邊。我每天早上都去。那年南藝大公演邊安排巡迴。前一天在新竹歡樂地演完，隔天是我媽的告別式，接著又是歡樂的演出。時間剛好都卡得好好的。

事情都結束後，我回到德國。那年除夕，是我從一九九三年以來第一次沒有任何排練或演出。我一直找《驪歌》（*Auld Lang Syne*）的各種版本，一直聽一直聽。那是我最喜歡的西方曲調。從第一個音到最高音有六度上行。我一直聽那些哀傷的六度上行旋律，一個人在德國獨自流淚。

13

我把當時的心情寫在我的部落格。一年前我開始寫部落格。那段時間我對網路空間很有興趣。好像每個人都要寫部落格。我也弄了一個。寫生活日常，國外經驗，也對臺灣一些現象提出看法。我很用力連續寫，舉了很多國外怎麼做。我想反正我在國外，在臺灣也沒固定的樂團，寫了應該沒什麼。結果沒想到被文化部長看到。部長的心腹跟我聯絡，邀請我二〇一二年十月回臺灣跟部長碰面。

前一天法國前文化部長賈克朗剛好來臺灣，部長找我一起去吃飯。我隔天下午

要飛回德國。部長叫我早上去辦公室找她。

我們談了對臺灣表演藝術的想法，還有我對兩廳院運作這麼久的觀察。部長要我把部落格的文章整理成一份報告。我回德國整理給她。隔年一月她又約我見面。

部長問我之後如果有表演藝術相關的問題能不能問我。我說隨時歡迎，寫email也可以。

「我們文化部在南部也有一個建設，是衛武營藝術文化中心。」部長說。

「衛武營？」

「才剛蓋，二〇一〇年才動工。你有興趣就去了解一下。」

以前在示範樂隊我曾去過衛武營出差，不知道它後來變成藝術表演場館。我回德國上網一查，發現現在看起來好像很厲害，跟兩廳院是完全不同的思維設計。

幾個月後，部長叫我跟她一起去看衛武營。飛機剛到臺灣，我馬上搭高鐵去高

雄。第一次親眼見到衛武營，我跟部長說：「看起來好像很有意思，」我說，「應該可以做一些不一樣的東西。」

隔天早上，我以文化部國際諮詢顧問的身分跟衛武營籌備處開會。隔一天又去臺北開諮詢小組會議，準備要成立國家表演藝術中心。開完隔天我飛回德國指揮三場演出，演完又馬上飛回來，跟衛武營籌備處開會，跟部長開會，跟諮詢小組開會。我試著把事情搞清楚，了解衛武營籌備處舉辦的活動。我覺得應該可以做一些事。我也到處拜訪、請益。有人叫我要製作跟媽祖有關的節目，有人覺得衛武營一定要有圖書館或博物館，也有人說發展就要有產業，最好是賣化妝品。

我腦子裡的重心逐漸移回臺灣，劇院分到什麼我就指揮什麼。有時我也要負責世界首演，得自己找時間準備。回臺灣時我持續跟衛武營籌備處開會，參與衛武營的營運規劃。

有天晚上，我被帶去跟國家表演藝術中心的董事長見面。董事長說想提名我當衛武營首任的藝術總監。

「要有心理準備，到時候可能要把德國的工作辭掉，因為臺灣社會觀感的問題。」董事長說。

我有點意外。全世界沒有地方是這樣。他們只管你在同一個國家只能有一份正式工作，不管你在其他國家是不是同時還有。但我沒有抗拒。我在德國一直是駐院指揮。二〇一一年也拿到終身職。累積了這麼多經驗，我覺得可以做事比較重要。

「好，」我說，「我知道了。」

回德國後，我跟劇院講我要當衛武營的藝術總監，可能二〇一六年就任，但沒說要辭掉工作。老闆說很好。新的樂季簡介更新，劇院就把我的簡歷加上去。那段時間在德國變得比較有趣。我不只擔任劇院的駐院指揮，還要以衛武營準

總監的身分去歐洲各地跑行程。我跟我們劇院談《杜蘭朵》共同製作，參加各種國際年會，去愛丁堡國際藝術節指揮及參訪，丟一些消息讓大家知道臺灣南部即將有個新的場館。為了開幕演出，我還特地飛去鹿特丹，跟鹿特丹愛樂談合作。

我原本以為衛武營二〇一六年十月會開幕，過程中某個工程環節卻開始出現警訊。最後工程真的卡住。文化部會議上確定無法如期開幕，朝向二〇一七年努力。

開幕節目已經談好了。有人問要不要還是請他們來，在別的地方演出。但我說不要。

「我希望衛武營很風光地開幕。」我說，「準備好了再開幕。」

14

二〇一四年九月，我得了國家文藝獎。國藝會問我頒獎人要請誰。我沒有苦惱太久，馬上就說要請魏樂富老師跟葉綠娜老師。他們是我從鋼琴轉為指揮的轉捩點。要不是魏樂富老師，我也不會去認識陳秋盛老師，更不會有之後的事。但他們要去德國沒辦法來。後來我找以前兩廳院企劃組負責音樂的退休員工。她從我第一次指揮國家交響樂團就一直很幫忙。獎金有一百萬。我存到銀行，要作為未來委託臺灣作曲家創作的基金。

接下來的樂季我在德國演出比較少。劇院知道我要忙衛武營，就減少我的演出。我跟劇院老闆說，衛武營開幕後，我可能沒辦法繼續在這裡工作。

「怎麼可能，你是不是搞錯了？」劇院老闆聽了很驚訝，「你看我們劇院多少駐院歌手在別的地方也有正職。」

「好像真的沒辦法。」我說。

「哎，」劇院老闆說，「反正再看吧。」

那陣子我還是到處跑來跑去。感冒沒時間休息，我又抽菸，咳得胸口很痛，檢查才知道已經咳到肋骨裂開。那時我剛好跟國立臺灣交響樂團有一場音樂會。我考慮要不要回臺灣。醫生說只要我可以忍痛就可以飛。我問醫生能不能開止咳藥給我。醫生說不行，要把細菌咳出來才會好。

我還是上了飛機。一下飛機我就耳鳴，幾乎聽不到聲音。下午我還是去排練。

聲音聽起來都朦朦朧朧的。我還是把它撐完。結束後我去臺中榮總看醫生。為了讓我隔天能順利排練，醫生開藥給我。回去我就乖乖待在旅館內。

第二天早上九點排練，我六點起來就開始咳，還發燒。我打電話給樂團說我沒辦法去排練，要去掛急診。到醫院發現急診也都客滿。我只能躺在走廊上等。

後來樂團的人趕來。我昏昏沉沉，試著想要睡覺。這時有一群穿白袍的人經過，在急診間外面一床一床看。每個人都拿著筆記在抄。最後面有一個老先生什麼都沒拿，背著手到處晃。他來看我的病歷，問其中一個同行醫生我的狀況。我所有檢查數值都正常，就是咳很久。他直覺叫我去篩一下流感。

隔了二十分鐘，採檢結果出來。醫生把我叫進去，說我是Ａ型流感，丟了一盒克流感給我。

「你可以出院了，這盒吃完就沒事。」醫生說，「你撐了幾個月到現在沒有死

掉，也是很厲害。」

克流感吃一顆果然症狀就減半。當天晚上我就可以到處走，去美村路吃小吃。我想既然我不用指揮，身體又沒問題，就退房到衛武營去。

那場音樂會樂團最後還是請人來代打。

我密集開了很多會，為了衛武營到處跑。過了一、兩個月，衛武營所有東西都好了，只剩歌劇院和其他零星小工程。設計師法蘭馨·侯班的麥肯諾團隊建議開館。他們說場館就是要用，用了才會發現問題，發現問題才能解決，四個廳院可以一個接一個開。可是我們跟文化部沒那麼想。最後發現不管我們想不想都不可能，還有其他問題。

後來確定衛武營二〇一七年也無法開幕，要再延到二〇一八年。我忍不住發火。開幕一延再延。我從二〇一四年就開始為這件事準備。我跟他們說，二〇一八

年再不開，我就辭掉不幹。

新任董事長也很擔心無法如期開幕，集合董事代表和文化部，每個月固定追蹤進度。籌備漸漸就緒。二○一八年四月我去倫敦開了一場國際記者會。六月到香港跟林懷民老師對談，都是為了要宣布衛武營終於要在二○一八年十月十三日開幕。

我跟劇院老闆說這個樂季結束，我真的要辭掉劇院的工作了。劇院老闆覺得很可惜。原本終身職的合約終止。劇院老闆希望我還是能回來客席，跟我簽了整個樂季客席指揮的合約。

我在德國多留一個禮拜，處理跟保險有關的事。我每年還是會回來客席指揮。我沒有停掉任何東西。房子和物品也都還繼續留著。我很喜歡杜塞道夫。這裡有萊茵河，有老城，坐計程車十分鐘就到機場。

離開德國前我一直在想，我在國外生活了二十八年，在臺灣生活二十二年。一

直要到我五十六歲，兩邊時間才可能一樣。五十六歲時我會不會還在臺灣？還是衛武營的工作沒了，我又回到德國，或是去其他地方？

我心中留著這個問號，坐上飛機，準備飛回臺灣。

登山與重逢

呂紹嘉

在人生中總有幾個畫面是永遠鮮明的，第一次與文彬相遇的情景就是這麼一個。

上世紀八〇年代吧，那是我在國防部示範樂隊吹奏雙簧管與薩克斯風服役的日子。當時的我，已跟隨陳秋盛老師（彼時臺北市立交響樂團團長與指揮）學習指揮一陣子，不時造訪他位於安和路居所做為音樂工作室的地下室。一天下午，走到門口，

屋內傳來一陣鋼琴聲，推門而入，是個外表青澀（必需說——與日後對他本人的印象大相徑庭）的大男孩在彈奏華格納歌劇《崔斯坦與伊索德》的〈愛之死〉（李斯特鋼琴版），聽著他指尖自在而輕盈地穿越層層厚重繁複的和弦，勾勒出不屬於他那稚齡的清晰與成熟，讓我頗為稱奇。

就這首〈愛之死〉，揭開了我們師兄弟倆多年追隨陳老師探索指揮技藝的序幕。在那間小小的地下室裡，我們輪流，一人指揮，一人彈琴，懵懂跌撞地走過學習指揮的第一哩路。

我們先後遠行，各自登山，但似乎冥冥中有個訊號讓我們總是不刻意地在同路相逢。我在維也納三年後，他又成了我指揮班的學弟。雖彼此早已非常熟悉，但我們各忙各的，除課堂外，並不常見面，在音樂廳、歌劇院、大街上不期然地匆匆相遇，也總是簡單幾句話，互相交代一下自己正在忙什麼，下個計畫為何之類的。熱

愛歌劇的他，到維也納可說是適得其所，如魚得水，純熟的鋼琴技術與超強的視譜能力讓他對任何刁鑽曲碼都手到擒來，很快就在學校之外繁忙奔走於各劇院的工作中。讓我印象最深刻的是，在畢業音樂會中，他不選擇通常年輕指揮最能表現的管弦展技大曲，而是以自己最愛卻較不討喜的貝爾格歌劇《伍采克》三首選粹登臺，並博得滿堂彩。文彬日後始終如一的自知、自信與膽識，由此可見一斑。

過不了多久，我們又在德國劇院各自登山與相逢——我在柏林，他在杜塞道夫。歌劇院工作沒日沒夜，我們更少聯絡了，倒是靠著每月的歌劇刊物中劇碼資訊與評論捕獲彼此的「生命跡象」，並偶爾通話交換心得互相「慰藉」一番，記得有一次，他說：「我累得像一隻狗。」隔著聽筒，明顯感覺出，重點是他疲憊中仍綻放的喜悅滿足之情。是的，我們都了解，身處歌劇國度的工作與生活，再怎麼辛苦，都是幸福的。

就在說自己「忙得像狗」之後不久，文彬竟然又以三十出頭的「稚齡」接下了NSO（國家交響樂團）音樂總監的重擔，開始了頻繁於東西奔波的空中飛人生活，我至今無法想像，他是如何兼顧又勝任如此繁重的兩個工作？那幾年看著他，就如同畢業音樂會義無反顧選擇《伍采克》一般，帶著NSO披荊斬棘，破浪前行，為樂團奠定堅實的技術基礎與廣泛曲目，締造多項創舉，著實打從心裡為他喝采，也深為故鄉高興。

憑著過人的才情與德國歌劇院的多年經歷，文彬嫻熟掌握各時代的劇碼與音樂風格，除了音樂史上眾家經典外，二十世紀最重要的幾部歌劇如《伍采克》、《露露》、《摩西與亞倫》都是他拿手好戲，對剛問世的當代作品也多所涉獵，而完全不設限的好奇心與創意，讓他能等距擁抱各類樂種，並不時跨越表演藝術各領域，結合在地文化傳統，風土人情，在臺灣成就了如《快雪時晴》及《好久沒有敬我了

你》等這些創造文化議題並引起熱烈討論的跨界製作。以文彬的音樂專業與全方位的藝術接觸面與關照度，近年回臺灣更深廣地貢獻己力，成為藝術行政領導人，發揮更大影響力，乃是水到渠成的發展，也是臺灣文化之福。

這本《旅人之歌》，是文如其人、率性不羈的「簡式風格」生活記事與心路敘述，它不訴說大道理，而是平實直白地捕捉了一個音樂工作者的日常與心境，其中有精采故事，也有無厘頭的瑣碎日常，有成功，有失敗，小確幸，小失落……，而在這些看似平凡不經意卻極其豐富的經歷背後，是熱愛音樂與家鄉的初心及無比堅毅的奮鬥礪鍊。

二〇一八年六月，在恩師陳秋盛的紀念音樂會上，看著文彬指揮臺北市立交響樂團，演奏了那首近四十年前在陳老師家地下室所彈奏的〈愛之死〉，心想，音樂的追尋與藝術的造詣，不就是循迴於「登山與重逢」，「見山仍是山」的反覆辯證

嗎？而誰知道，腳步從不停歇的師弟，在重逢了《旅人之歌》中的自己之後，又會

去攀登哪座高山，為臺灣樂壇揮灑出什麼新的驚奇呢？

就讓我們拭目以待吧！

（本文作者為ＮＳＯ國家交響樂團榮譽指揮、

臺北藝術大學音樂學系特聘講座教授）

我讀《旅人之歌》

葉綠娜

記得魯西迪（Salman Rushdie）曾寫過：

「好奇心——是聰明的定義。所有聰明的人們想知道事情是如何完成的，他們往往以如此的態度來接近一個人（或一件事）：『有什麼是你知道而我卻不知道的？告訴我，好讓我也知道。』」

或許是文彬擁有的無盡好奇心，讓他從小就願意嘗試所有樂器，不拘限於鋼

琴，不拘限於某種演出形式，直到今天還是不停在嘗試，加上強大的領導與溝通能力，才能擁有源源不斷的生命力，創造出今天的氣象。

從《旅人之歌》一書中，讓人看到文彬自述成長學習的過程和自己如何成為「現在的他」的許多小故事。雖然這本書是以「我一生都在偷懶」這句話開始，但文彬所謂的「偷懶」，我倒認為應該就是「避開浪費精力，不必要的外在形式，與正事無關的旁雜事」。他似乎也有著能看見事情重點精髓的本事，知道該聽什麼樣的建議，該記住什麼樣的忠告。這是他自稱的「小聰明」，但或許是別人眼中的大聰明？

書中以「我」為第一人稱真誠敘述自己人生中的重要經歷與轉捩點，還有在維也納的求學經歷和德國歌劇院的工作經驗，以及在各地工作的酸甜苦辣。

我們看到他擁有成功音樂家所必需具備，對人生的熱情與奉獻的真心，還有

忍受孤獨失意，極力爭取自己認為對的事。最重要的，他願意將所知所學，所有經驗，貢獻給臺灣。我相信如果沒有他在臺灣的「瘋狂嘗試」，以各種形式首演那麼多種不同曲目：歌劇，交響曲，協奏曲，新音樂，音樂劇……等等，臺灣樂壇應該不會有像今天一樣蓬勃而且充滿新希望的朝氣。

二〇一四年當文彬得到國家文藝獎時，他感恩地想邀請魏樂富擔任典禮頒獎人，分享他的榮耀。然而主辦單位很晚告知，當時我們早已安排了在歐洲遊輪的演出行程，很遺憾無法參與重要盛會。然而文彬在我們回臺後，還特地在百忙中，於魏樂富生日那天到家裡與年輕學弟妹們歡聚一堂。那天大家擠在一起的景象仍鮮明清晰在眼前，他還看著牆上的山水畫，說好像就是這幅？其實改變簡文彬一生的國畫，是魏樂富一九七八年剛來臺時，於當時新公園歷史博物館前，在一位藝專學生義賣會中買的，金額少於一千元，並非名作，但山水意境純樸。之後，文彬也成了

藝專（現在的臺灣藝術大學）學生。真是奇妙的命運安排。

我們感受到文彬「尊師重道」感念過去的情感，雖然平常沒什麼聯絡，但看著他不停地有所作為，真為他感到驕傲。相信臺灣會以他為榮的。

（本文作者為知名鋼琴演奏家、音樂教育家）

改變命運的插曲

魏樂富

好幾年前我在臺北藝術大學的一位女學生是簡文彬的超級粉絲，她最大的願望就是能見到這位指揮大師一面，甚至半夜跑到街上偷了一支印有簡文彬照片的廣告路旗，掛在學校宿舍裡——或許事情真有點諷刺，我以前的「鋼琴學生」居然成為臺灣最具影響力的「指揮家」，風靡無數愛樂者。

記得作曲家阿諾・荀白克（Arnold Schönberg）說過：「大多數的老師教學，只教

自己所知之事，而不教學生所不知之事。」不過，我相信荀白克一定不曉得，有更多的老師教學時，教的是連他自己都不知道的事情吧。這大概就是我教簡文彬的情形。

教簡文彬是他就讀南門國中音樂班時。那時他的鋼琴主修老師董學渝老師「送」他到我這裡，因為董老師說她不知道怎麼教「男生」，所以希望找位男老師教這位男學生！的確，簡文彬與其他女學生非常不同。他的彈奏相當陽剛，對樂曲架構也能夠迅速全盤掌握。視奏能力一流。

那時的我才剛到臺灣不久，一切都還處於嘗試時期，連教學生也如此。不過，那個時代的鋼琴老師們，擁有完全的威嚴，學生們也都默默遵從老師的話，不管多麼「奇特」。

當時我們住在永和，文彬每星期到我們永和家中來上課（對，那時的老師可以在家

裡上課），那個年代從國外留學回國的鋼琴老師並不多，因此我們有機會接觸到許多最有天分的鋼琴學生。文彬就是其中一位。

最初在臺灣教學，我總習慣於「獨白」（或許現在還是？）……似乎沒有人真正聽得懂我在說什麼，而我說的話也總被認為是沒意義的「開玩笑」，所以當徐世棠先生在文彬於國家演奏廳舉行的鋼琴獨奏會節目單序言中提到，是我引發文彬對指揮的興趣——我一直沒有太注意這件事，也不以為意。似乎我曾經對每位學生都說過，該去看看總譜……這並不是什麼不尋常的指引，只是，好像還沒有一位學生真的去買總譜來研究，除了文彬以外。

米蘭・昆德拉（Milan Kundera）寫過：「沒有任何插曲是預先被保證永遠只會是一段插曲的，因為每個事件，不管多麼微不足道，其間都隱藏著遲早會導致其他事件發生的緣由，和因此改變成一段故事或一部歷險記的潛在可能。」

命運真的經由「總譜」，將文彬引至另一條比鋼琴家更適合他的途徑上⋯⋯

當年，樊曼儂老師看出文彬特殊的能力，極力希望能夠栽培這位新秀成為鋼琴家，當新象公司邀請瑞士洛桑室內樂團來臺演出時，就安排文彬擔任獨奏，與指揮家 Lawrence Foster 演出《貝多芬第三號鋼琴協奏曲》。如此絕佳機遇讓所有人期待不已。那時文彬在服役，我正擔心他有沒有足夠時間練琴時，卻傳來他膝蓋受傷無法演出的消息（書中對文彬受傷過程有詳盡的描述）。當時離演出日期只剩不到二十天，樊老師氣急敗壞找到我，要我為文彬代打。我只好日夜趕工，在最短時間內上臺演出。或許那時文彬還沒意識到以獨奏家身分與瑞士樂團合作的重要性，若他彈了這場演出，一切都會改觀？

各種因緣，讓文彬遠離了「鋼琴家」之路，終於，他到維也納正式開始學習指揮。之後，他的成就與巨大企圖心大家有目共睹，我相信，文彬的故事還在發展

中。既然他是我眾多學生中唯一會去買總譜來看而「悟道」的「奇才」，那麼，他應該也會是走入新境界的唯一實踐者。

（本文作者為知名鋼琴演奏家、音樂教育家）

PEOPLE 五〇四

旅人之歌：音樂家簡文彬的非虛構人生

作　　　者──黃暐婷
副總編輯──羅珊珊
責任編輯──蔡佩錦
校　　　對──蔡佩錦　江淑霞　黃暐婷　簡文彬
封面設計──廖韡
行銷企劃──林昱豪

總　編　輯──胡金倫
董　事　長──趙政岷
出　版　者──時報文化出版企業股份有限公司
　　　　　　一〇八〇一九臺北市萬華區和平西路三段二四〇號
　　　　　　發行專線─（〇二）二三〇六─六八四二
　　　　　　讀者服務專線─〇八〇〇─二三一─七〇五・（〇二）二三〇四─七一〇三
　　　　　　讀者服務傳真─（〇二）二三〇四─六八五八
　　　　　　郵撥─一九三四四七二四時報文化出版公司
　　　　　　信箱─10899臺北華江橋郵局第九九信箱
時報悅讀網──http://www.readingtimes.com.tw
思潮線臉書──https://www.facebook.com/trendage/
法律顧問──理律法律事務所　陳長文律師、李念祖律師
印　　　刷──家佑印刷有限公司
初　版　一　刷──二〇二三年九月二十二日
初　版　二　刷──二〇二三年十一月十四日
定　　　價──新臺幣三六〇元
（缺頁或破損的書，請寄回更換）

時報文化出版公司成立於一九七五年，
一九九九年股票上櫃公開發行，二〇〇八年脫離中時集團非屬旺中，
以「尊重智慧與創意的文化事業」為信念。

旅人之歌：音樂家簡文彬的非虛構人生／黃暐婷作.
-- 初版.--臺北市：時報文化出版企業股份有限公司,
2023.09
208面；14.8x21公分. --（PEOPLE；504）
ISBN 978-626-374-184-3（平裝）

1. CST：簡文彬　2. CST：指揮家　3. CST：傳記

910.9933　　　　　　　　　　　112012199

ISBN 978-626-374-184-3
Printed in Taiwan

NCAF
本書榮獲國藝會國藝會創作補助